從概念、構圖到完稿

大師級背景繪製技法講座

tomato 著　王怡山 譯

大家好，我是作者tomato。

這本書是以「快樂學習」為宗旨，

教導讀者如何繪製背景或背景包含人物的情境插畫，從構思到完稿，一步步完成一幅作品。

之所以將「快樂學習」當作主題，是因為：

- 「快樂」比「困難」更適合作為入門的第一步
- 太困難就無法持之以恆
- 感到快樂就會更投入，也能常保熱情，所以能夠一點一滴地努力下去

我是這麼想的。

想要鑽研任何事物，耐心及持續的努力都非常重要。

「快樂」是自我提升所不可或缺的關鍵。

會感到「快樂」的部分或情境因人而異。

我在大學時代曾有教育實習（美術）的經驗，工作上也經常指導晚輩，

過程中總是會有些想法。

「傳達」或「教導」時應該選擇適合那個人的方式。

這樣才能保持本人的熱情，使其進步得更快速。

舉例來說，有些人覺得說明得詳細一點會比較容易進入狀況；

也有人想馬上親自試試看，不想要一開始就教導太多細節的部分。

……每個人都不太一樣。

如果要進行一對多的教學，就只能接受我所選擇的表達方式了。

那麼，如果讀者可以從書中選擇適合自己的學習方式呢……？

我抱著這樣的想法，融入稍難一點的專業知識與遊戲式的元素，

努力寫出能讓讀者快樂學習的書籍。

如果大家覺得自己不需要某些部分，可以直接跳過沒關係。

但願這本書能讓所有人都摸索出適合自己的方法，

使更多的讀者感受到學習的樂趣。

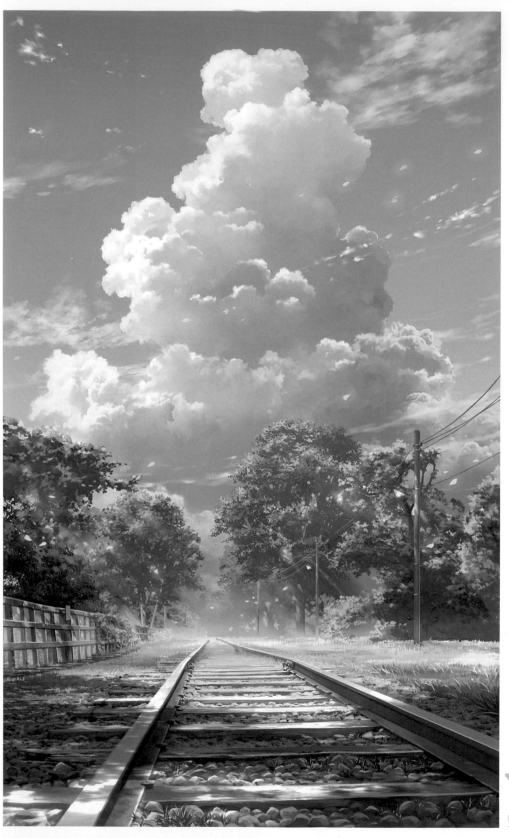

夏天的記憶

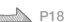 P18

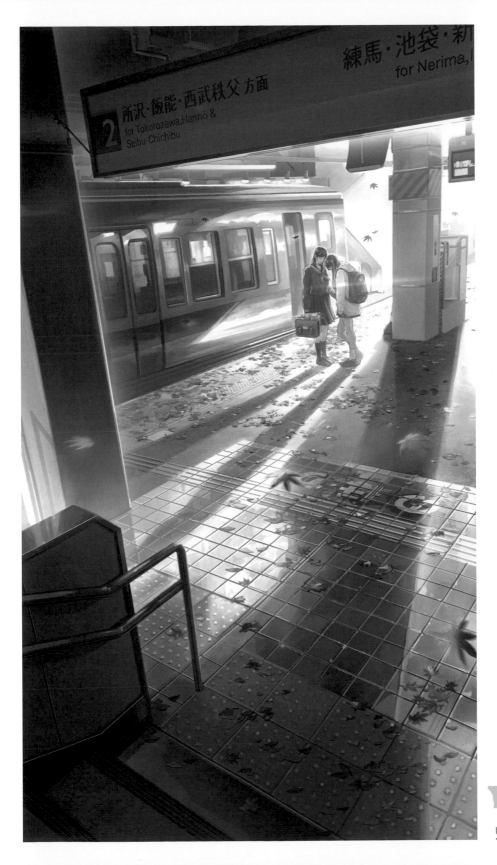

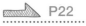

不會遺忘

P22

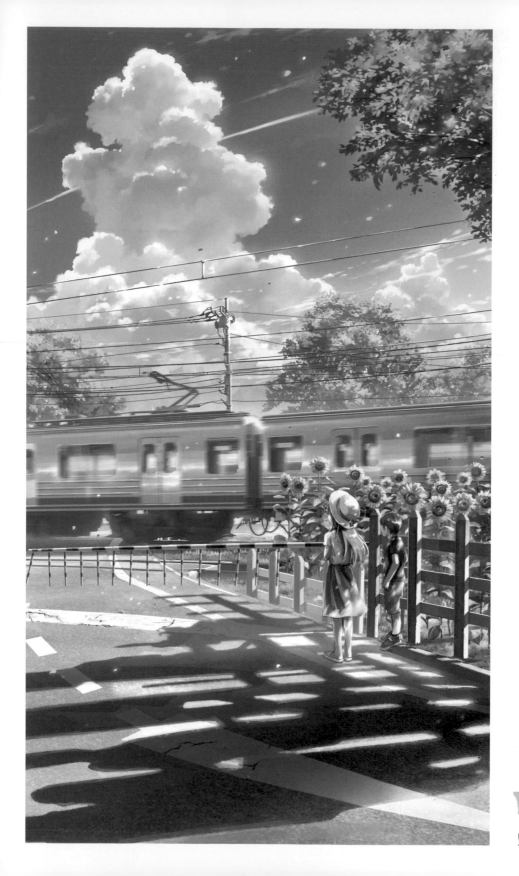

DEAR 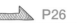 P26

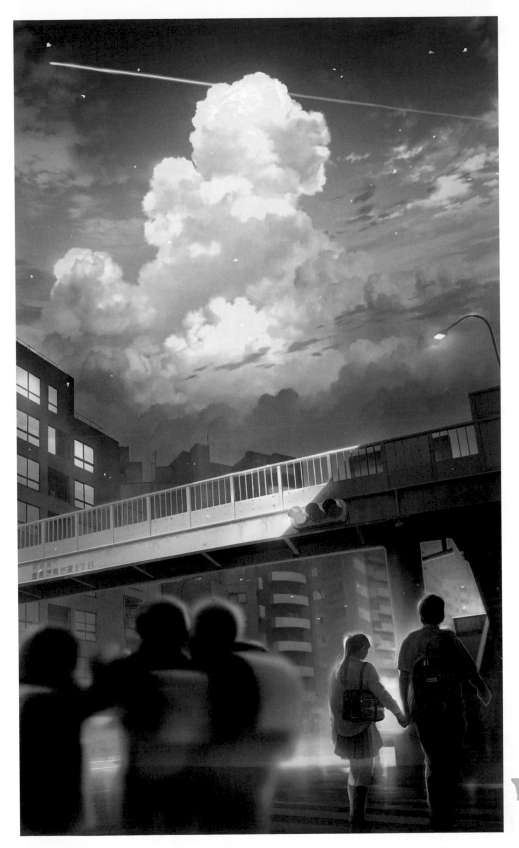

明天見

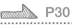 P30

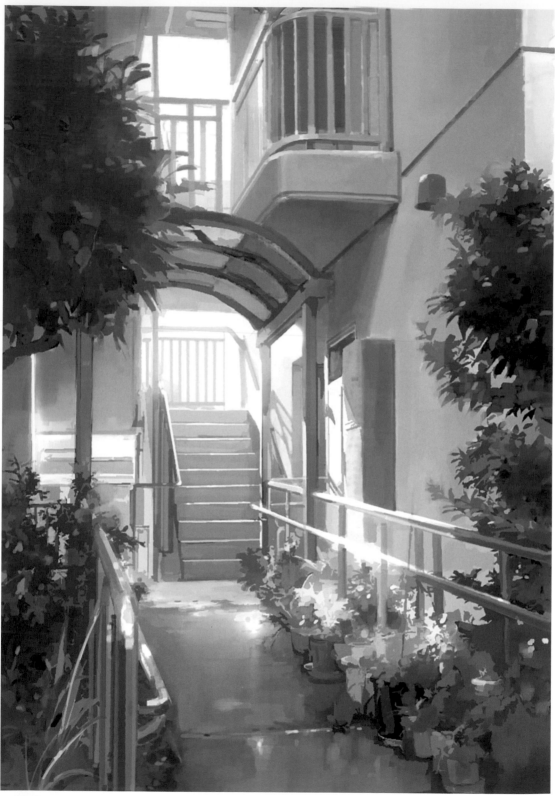

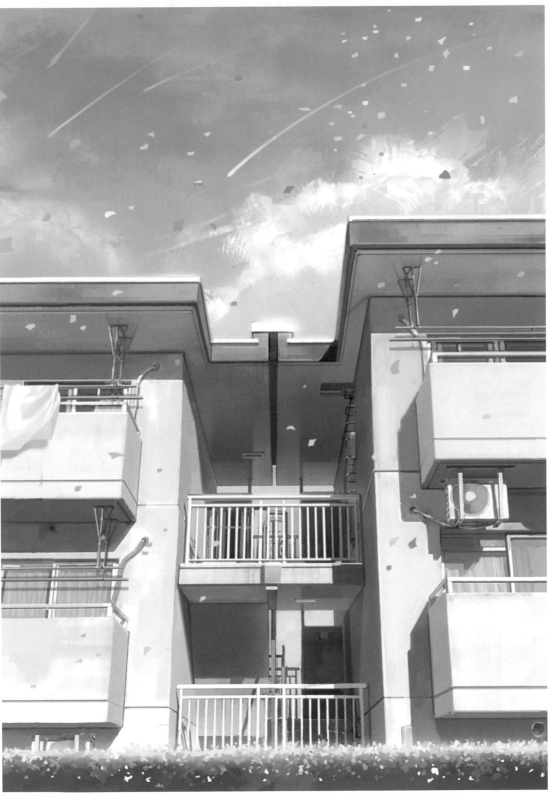

早安 P38

等待

 P42

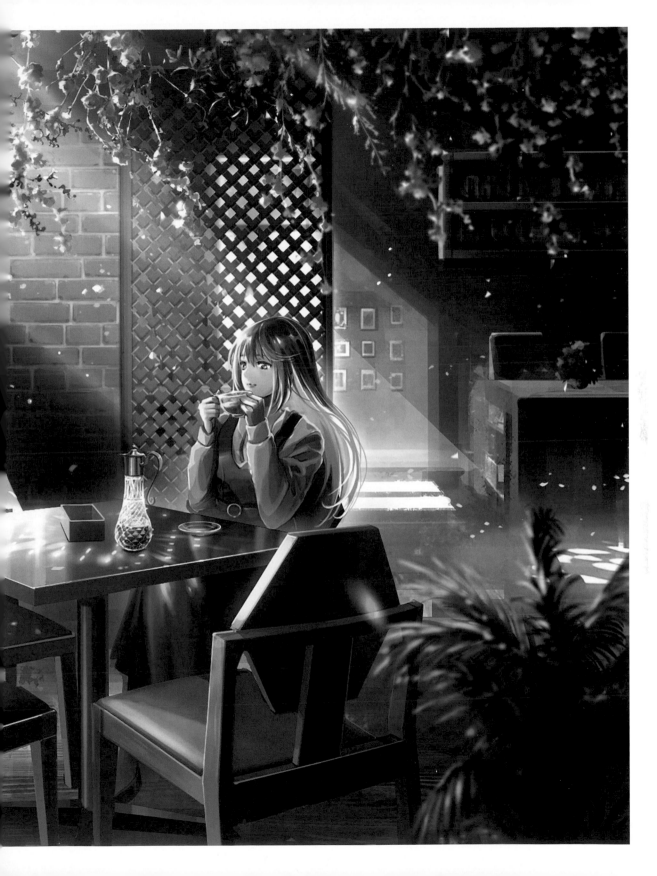

賞櫻少女

P46

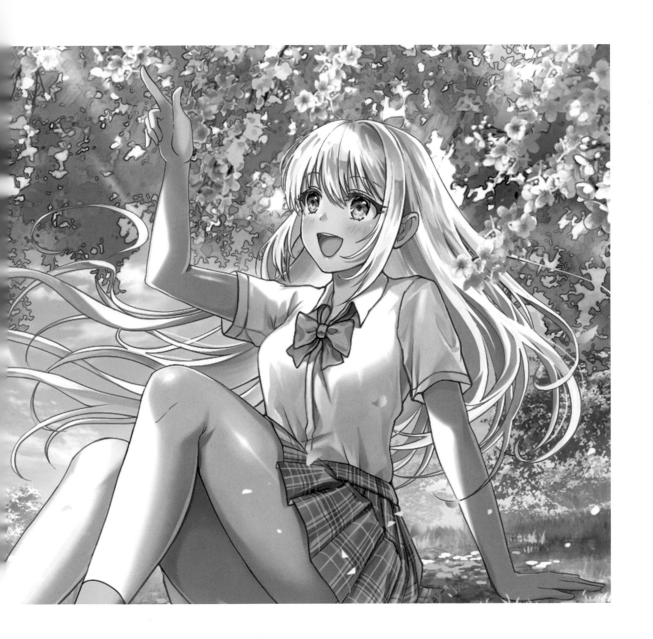

目次

1 繪製插畫的流程

2 插畫家類型診斷

3 學習背景的基礎畫法

4 實踐！背景畫法

5 修改與 Q&A

🍅 本書的用法

本書統整了許多方便的資訊或注意事項。tomato 老師和其他角色們也會出現在各個角落，請看看她們說了些什麼。或許能找到tomato 老師的題外話喔⋯⋯？

重點

POINT

統整了對創作插畫有幫助的便利資訊。

重要！

! 重要！

提醒絕對不能忽略的重要原則。

tomato 筆記

tomato 筆記

由tomato 老師講解繪畫的訣竅或隱藏設定等細節。

小知識

小知識

解說 Photoshop 的便利小知識。

重要關鍵字

🔑 重要關鍵字

解說繪製插畫時應該注意的重點。

＋α解説

＋α 解説

針對 Part 5 的修改解說進行進一步的補充說明。

葡萄　　桃子　　蜜柑　　鳳梨　　tomato 老師

希望大家都能
開開心心地閱讀
這本書！

🍅 關於特典檔案的運用

本書解說的「簡單背景」的 Photoshop 檔案可從 Part 3（第134頁）所記載的網址進行下載。請搭配本書，用於背景插畫的學習。

● 範本檔案的著作權屬於作者，著作權受到法律的保障。這些檔案只能以理解本書的內容為目的，供購買本書的讀者使用。不論營利或非營利，皆禁止任何人將原始檔或修改後的檔案散布（也包含發表於網路）、轉讓、借予他人。

● 關於範本檔案，本公司並不提供任何支援。此外，即便讀者因使用範本檔案而直接或間接造成某種損失，軟體開發公司、範本檔案的製作者、作者及出版社皆不負任何責任。敬請見諒。

繪製插畫的流程

針對本書開頭所介紹的一幅幅範例，tomato 老師將進行詳細的解說。當初是怎麼構思的？
這個構圖的目的是什麼？如何讓插畫更亮眼？以下就來看看插畫的繪製過程有什麼值得探討
的地方吧。

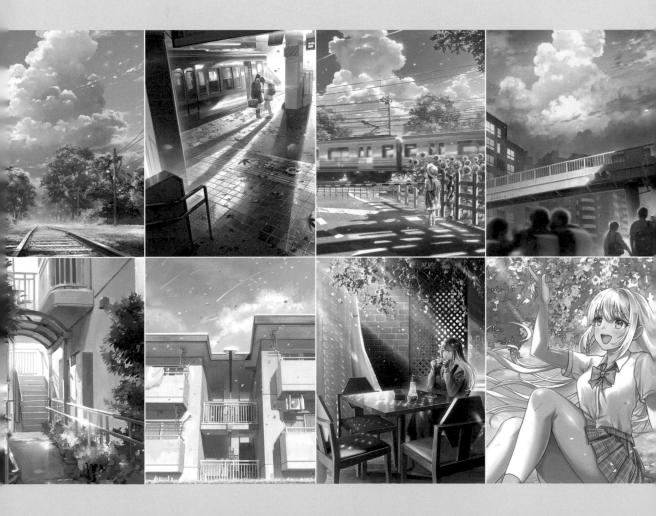

從關鍵字進行聯想

「夏天的記憶」

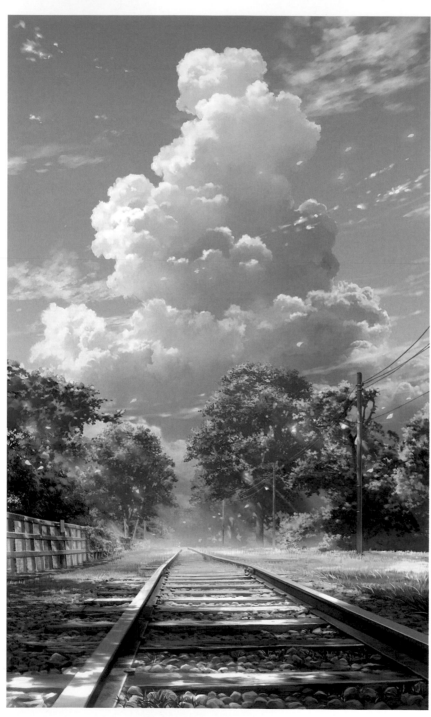

作品DATA

尺寸：2282×3712pixel
解析度：350dpi

創作概念

這是以「軌道」為關鍵字所發想的作品。

在草稿的階段，我在畫面深處的軌道中央畫了一名揮著手的少女。如果少女能融入風景就沒問題，但因為畫在正中央，人物顯得太過搶眼，所以我沒有採用這幅構圖。

雖然揮手的動作可以傳達作品的意念，但我覺得這樣好像太過依賴人物了。

我想保留觀者的想像空間，激發各種不同的感情或解釋，所以我這次不畫人物，只用背景來表達，想著如何呈現出夏日風情完成了這幅插畫。

■ 草稿方案

● 從關鍵字聯想主題

軌道是經常出現在背景的題材，所以我蒐集了許多動畫作品或照片作為參考。我平時就會持續蒐集可作為參考的圖片，並研究這些資料。

這次我想透過延伸到遠方的軌道來表達未來或希望等概念。我在視線的最前方描繪高高的積雨雲，引導觀者的視線往上移動。

雖然路途中有些難受或悲傷的事，但還是希望要勇往直前、抬頭挺胸……畫中包含了這樣的訊息。

鄉下軌道邊的風景怎麼樣？
就像某部電影，
加上沿著軌道散步的孩子等等……

還是不要加上角色，
只用背景來表現
夏日風情好了……！

說到軌道，
會給人一種「延續」、「前進」的印象吧。

使插畫更加亮眼的重點

❶ 以放射構圖製造深度與高度

因為線條會集中到消失點（詳情請參照第64頁），所以能引導視線往深處移動，藉此表現深度與高度。除此之外，我也想表現開闊感，所以讓天空占據了畫面的一半以上。

❷ 視平線的位置偏低

從較低的視點仰望高高的天空，就能藉著視線的大幅移動來表現夏日天空的高度與魄力。

❸ 色彩給人「和諧」的印象

使用色相相近的色調，就能營造沉穩的印象。我並沒有特別加上點綴色，更重視整個畫面的沉穩氣氛與和諧的印象。

所謂的點綴色，就是特地搭配在類似色之中，看起來特別顯眼的色調。

❹ 表現陰影處與受光處的溫差

落在近處軌道上的樹蔭描繪得偏藍，給人涼爽的印象。因為有金屬的部分，所以與受光處的溫度對比很鮮明。受光處的草地描繪得偏黃，給人溫暖的印象。

> **落在近處軌道上的樹蔭**

受到天空的環境光影響，陰影的色調偏藍。

> **受光處的草地**

受到陽光的影響，受光處的色調偏黃。

❺ 描繪飛舞在空中的花瓣，表現風的流動

飛舞的花瓣等特效如果畫得太過頭，就會變得過於戲劇化，所以這幅畫只停留在稍微增添一點味道的程度。

■ 放射構圖

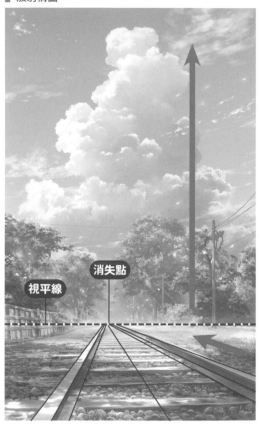

使用色相
相近的色調

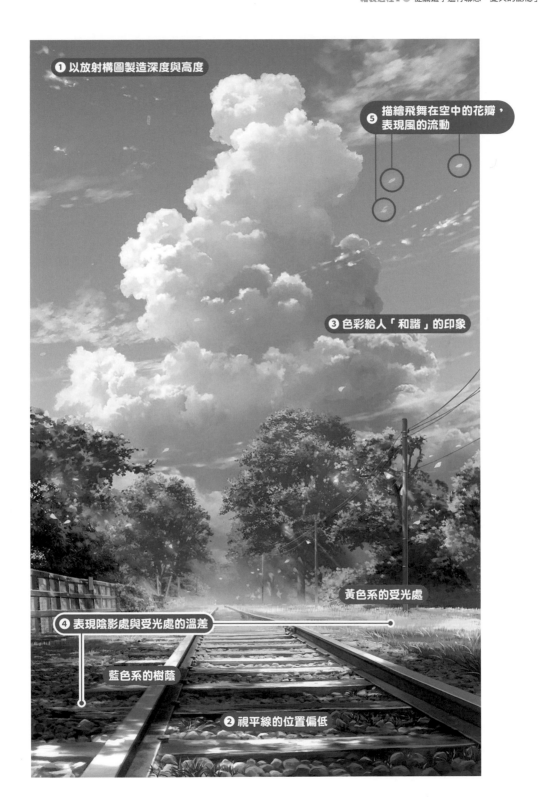

❶ 以放射構圖製造深度與高度

❺ 描繪飛舞在空中的花瓣，表現風的流動

❸ 色彩給人「和諧」的印象

黃色系的受光處

❹ 表現陰影處與受光處的溫差

藍色系的樹蔭

❷ 視平線的位置偏低

從照片進行聯想

「不會遺忘」

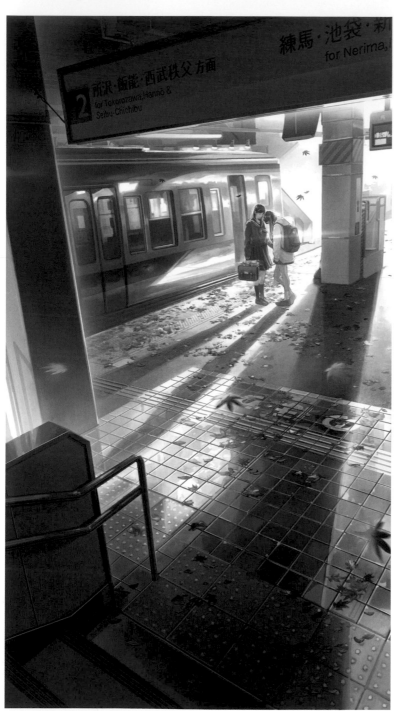

作品 DATA

尺寸：2265×4032pixel
解析度：350dpi

創作概念

創作這幅作品的時候，我是從照片開始進行聯想遊戲，漸漸塑造出一個情境。

插畫的構圖比原始照片更傾斜一點。

因為我認為比起原始照片的直立視角，稍微傾斜畫面可以增添不安定的感覺，表現哀傷的氛圍。

▍原始照片

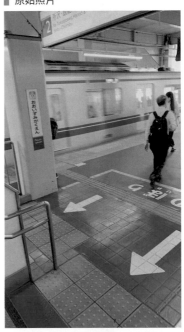

聯想遊戲的流程

1　為了蒐集背景的參考資料，我在車站隨意拍了幾張照片，從這裡開始發揮想像力。

▼

2　看著照片，我心想：
「如果陽光從深處照射過來，拉長人物或柱子的陰影，應該會很有氣氛。」
「既然這樣，就畫成夕陽西下的浪漫情境吧。」
我的腦中冒出這樣的畫面，於是實際動筆描繪。

▼

3　我想為作品賦予故事性，開始思考角色的故事。
後來確定將人物設定為 2 個人，創造出有互動的故事，所以也加上了電車。

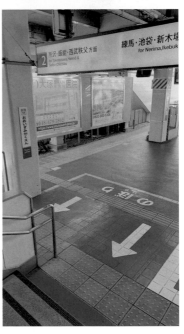

tomato 筆記 ✏️

聯想遊戲最好可以在動筆之前進行，先確定構想再開始描繪。

我常常一有點子就動筆，但一邊描繪一邊摸索終點是很困難的事，過程相當痛苦……。

可以的話，建議大家能事先進行構思和準備，然後再開始描繪。

2 張都是用 iPhone11Pro 拍攝

使插畫更加亮眼的重點

❶ 將角色的後方設為光源，填滿白色

在空間中製造一點留白，就能凸顯角色。將角色周圍的景物描繪得太複雜、資訊量過多，角色就容易被埋沒在其中。

❷ 在近處飛舞的楓葉

只要描繪代表季節的元素，不必多作說明也能讓觀者感受到季節。

除此之外，在近處描繪細小的物件也能表現遠近感。

❸ 在楓葉的色彩之中，加進一點色相差距較大的色調

楓葉基本上都是紅色或黃色。此時，只要在裡面稍微混進一點藍色或水藍色等冷色系，就能讓畫面顯得更有變化。

❹ 省略插畫不需要的元素

原始照片有拍到柱子上掛著寫有站名的牌子。這次的插畫中，站名並不重要。因此，我去除了不必要的資訊，使目光更容易聚焦在主題上。

❺ 用紅色的玫瑰作點綴

讓角色拿著色彩鮮豔的道具，就能襯托出角色。

另外，紅色玫瑰也代表「離別」、「畢業」，是在這次的插畫中訴說故事的關鍵道具。

❻ 將近處畫得偏暗

將深處畫得偏亮，將近處畫得偏暗，就可以避免視線分散。

左邊的插畫是提高近處明度的結果。跟右邊比起來，會不會覺得整體畫面有些泛白，變得比較缺乏變化？上方的車站看板也因為變亮，讓目光不禁飄過去，閱讀上面的文字。人的眼睛會注視明亮的地方，暗處在視覺上比較不明顯。我利用了這個性質，將近處的階梯和上方的看板等不重要的地方畫得偏暗。

此外，強烈的光影對比會給人戲劇化的印象，基於這個目的，我將作品中不該吸引目光的部分畫得非常暗，並且用強烈的光線打亮想要吸引目光的部分。感覺就像是在陰暗的空間中點亮聚光燈。

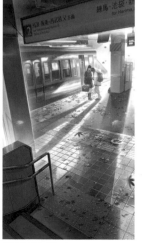 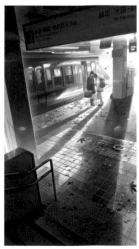

將近處調亮的版本　　　　　將近處調暗的版本

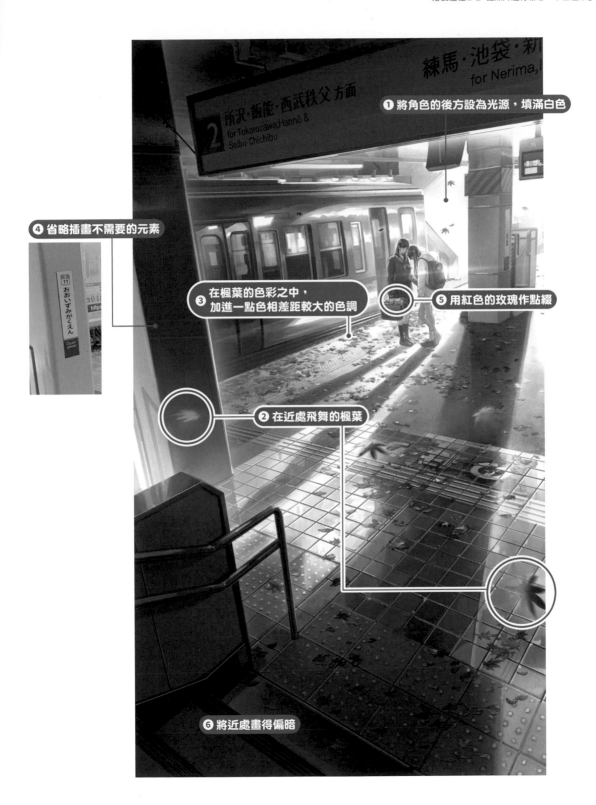

❶ 將角色的後方設為光源，填滿白色

❹ 省略插畫不需要的元素

❸ 在楓葉的色彩之中，加進一點色相差距較大的色調

❺ 用紅色的玫瑰作點綴

❷ 在近處飛舞的楓葉

❻ 將近處畫得偏暗

從感情或記憶進行聯想

「DEAR」

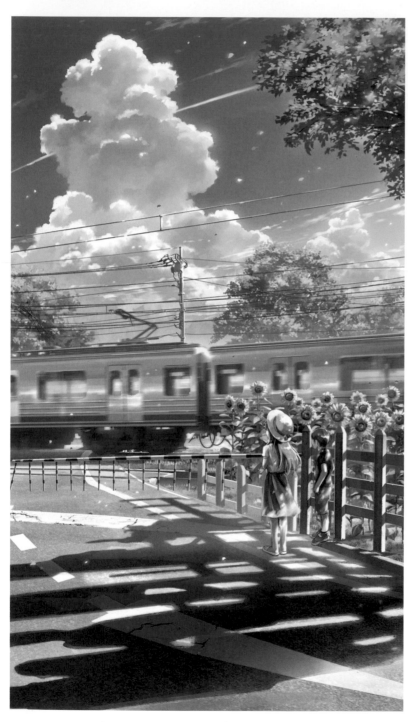

作品DATA

尺寸：1875×3273pixel
解析度：72dpi

創作概念

某天，我看見一對小姊弟正在等待電車的模樣。因為這幅如詩如畫的景象令我印象深刻，所以我補上情境與設定，將它畫成了一幅作品。

我會在平常的所見所聞之中加上自己想表現的事物，漸漸得出具體的靈感，所以好像經常以「電車」、「過去的回憶」為概念。

> 其實電車跟過去的回憶無關，
> 只是因為我每天都會搭車通勤……（傻眼）

● 用線條與光影來玩遊戲

因為我想畫出客觀的情景，所以採用了遠離人物的構圖。這麼一來，景物自然會變得比較遠，所以必須要妥善處理天空與地面等較大的面積。

以這幅作品而言，我利用道路上的白線等畫面中的線條，以及向日葵花田的柵欄所投射的陰影形狀，玩出各式各樣的趣味。不特別遵照什麼法則，摸索出自己覺得好看的線條或陰影的形狀，是一件很快樂的事。

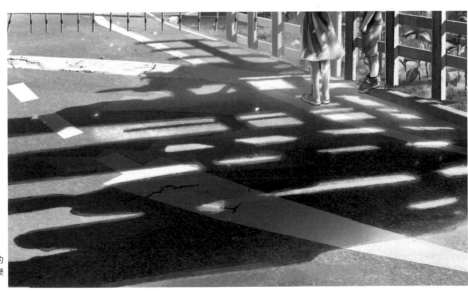

描繪白線的弧度、柵欄的格狀陰影時，我單純地樂中於描摹形狀。

使插畫更加亮眼的重點

❶ 講究輪廓的形狀

由於地面的面積偏大，為了避免讓畫面顯得單調，我特別注重落在地上陰影的形狀。重點不在於正確性，而是真實感，而且要享受塑形的樂趣。

❷ 藍色系的點綴色

我用接近天空的藍色，當作連接整個畫面的點綴色。電車的窗戶、孩子們的衣服、從車輪縫隙間露出的海面等地方都有用到藍色。

❸ 用反射光在畫面中央製造亮點

因為電車就像劃分構圖的一道黃線，所以我在連結部分的車身上畫出了局部的銳利光線。反射光構成的亮點讓畫面更有變化，使線條不會顯得無趣。

❹ 反射的強光

除了車身以外，我也特別加強了女孩的帽子與地面上的反射光。目的是強調陽光的強烈。

❺ 用線條玩出趣味

畫面中包含電線、電車、平交道柵欄等景物形成的線條，所以我為不同的線條賦予不同的風格，以免線條排列得太過規律。

▌ 線條的風格

描繪和緩曲線的飛機雲

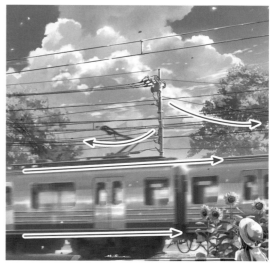

電車的直線條搭配鬆弛的電線

在細節處打破規則

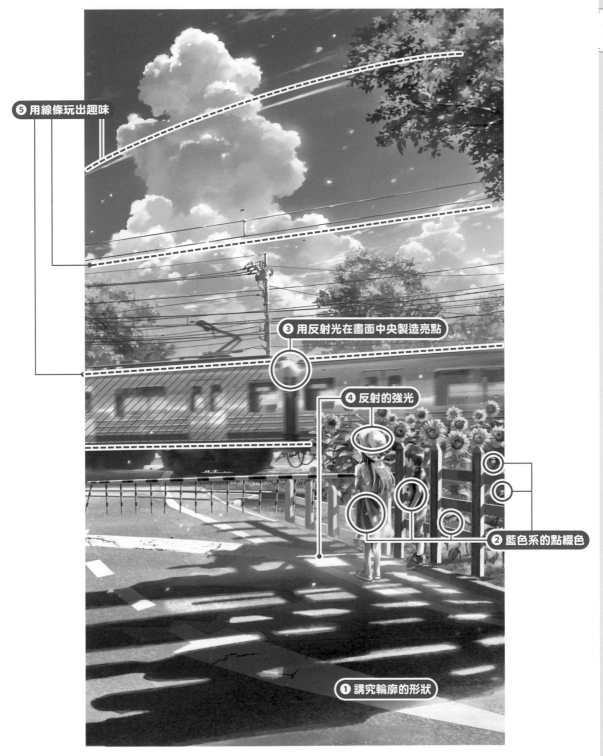

❺ 用線條玩出趣味

❸ 用反射光在畫面中央製造亮點

❹ 反射的強光

❷ 藍色系的點綴色

❶ 講究輪廓的形狀

從照片進行聯想
「明天見」

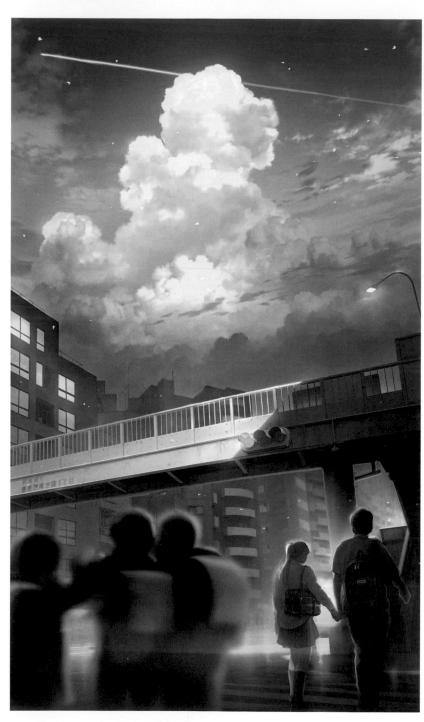

作品 DATA

尺寸：2978×4983pixel
解析度：200dpi

創作概念

我以照片為線索,逐漸發展出具體的構想。

我想到「天橋」+「富有情調的氣氛」,腦中隱約浮現想描繪的題材。在這個階段,作品的構想還很模糊,所以為了更具體地想像插畫的成品,我會在網路上蒐集天橋的照片,也會實際到戶外拍攝天橋。

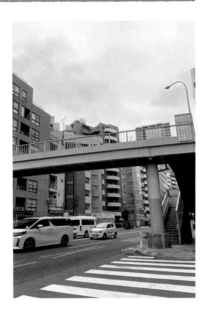

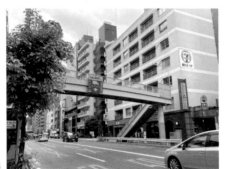

使用iPhone11Pro拍攝

● 從照片想像情境

觀察手邊的資料,試著想像該地點的各種情境。

試著改變時段

到了太陽即將下山的傍晚,放學的小學生就會開心地嬉鬧著穿越斑馬線。

跟白天相比,應該會是一幅柔和又懷舊的景象吧……

高中生情侶害羞地低著頭散步。

試著改變季節

想將人物描繪在近處 ▶ 可是,如果所有人的腳都入鏡,畫面上似乎不太好看…… ▶ 減少地面的面積,相對增加天空的面積,表現出高度 ▶ 要表現天空的高度,夏天的積雨雲最適合了!

使插畫更加亮眼的重點

❶ 在草稿階段描繪不同版本的天空

- 將時段變更到傍晚，增添情調
- 在被夕陽染紅的空間中，追加綠燈作為點綴
- 將情境更改為雨後，表現地面反射夕陽的美景
- 刪除車輛，畫上人物，聚焦在人們的日常生活

我提出這些點子，構思了以下的草稿方案：

草稿方案A 為雲朵加上有深度感的透視

草稿方案B 時段比傍晚稍早的天空

兩者都還沒有添加紅綠燈或雨後等元素，處於決定作品大致方向的階段。雖然畫出了草稿，但因為畫面的一半都是天空，如果天空沒有足夠的魅力就無法支撐整個畫面，所以我覺得這2張構圖缺乏單張插畫所需的魄力，最後沒有採用。

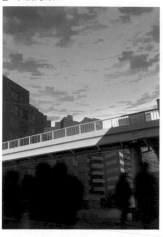
▌草稿方案A

❷ 將畫面一分為二，區隔上半部與下半部

上半部 天空的模樣

下半部 人們的日常

如上，我在畫中融入了2種不同的氛圍。

上半部較明亮、下半部較陰暗，利用上下清楚區分出明暗的差異。

因為我想透過平凡日子裡的一幕來傳達懷舊的氛圍，所以刻意不聚焦在一個個的人物上，將他們畫得偏暗，融入風景之中，注重一整幅插畫的整體感。

我保留第一眼看見作品時的整體感，同時也在畫面上描繪各式各樣的細節，呈現繪畫的趣味。

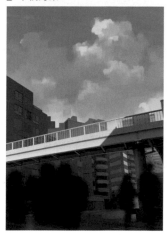
▌草稿方案B

❸ 用光影的交錯來呈現空間的深度

明度變化小的部分如果占據太大的面積，就會讓人感到單調，所以為了避免讓畫面顯得呆板，我用交錯的光影來為畫面增添變化與深度。

風景依時間、天氣、季節的不同，就算是同樣的地點，看起來也會完全不一樣。
觀察手邊的照片或眼前的景色時，只要改變觀看的角度，全部都能當作靈感的來源。

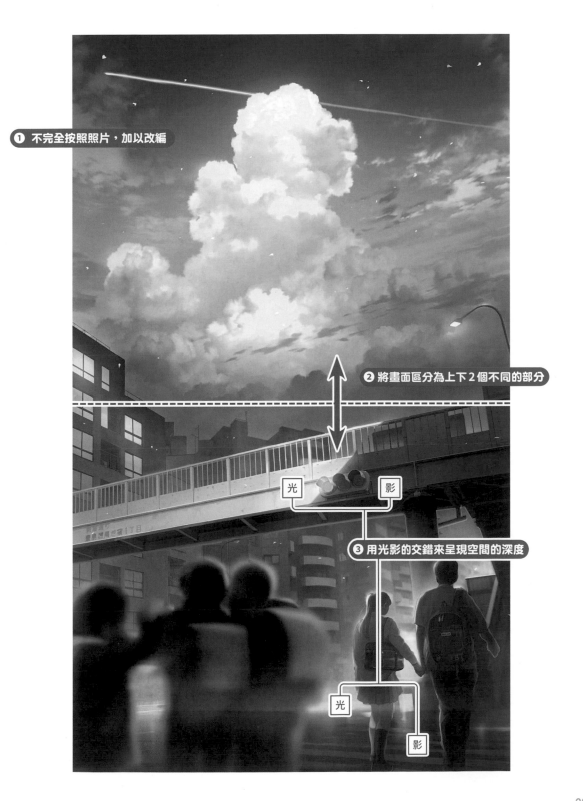

❶ 不完全按照照片，加以改編

❷ 將畫面區分為上下2個不同的部分

光　影

❸ 用光影的交錯來呈現空間的深度

光

影

從感情或記憶進行聯想

「16：00」

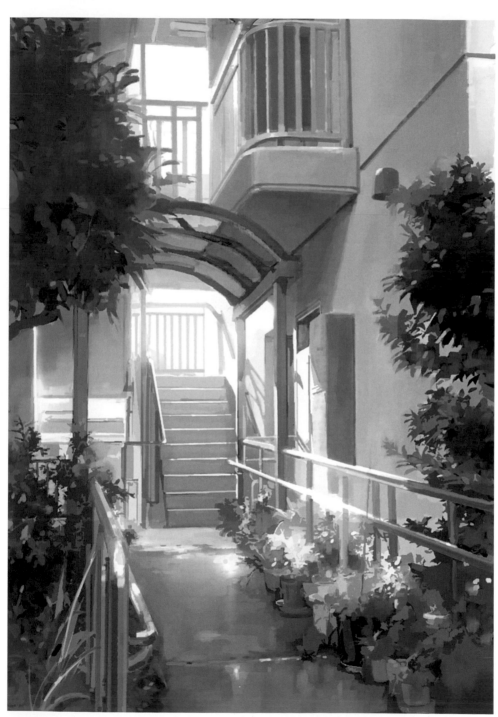

作品DATA

尺寸：2508×
3541pixel
解析度：350dpi

創作概念

我居住的地方附近有國中小學、大公園與住宅區。看到放學後，結束社團活動的學生感情融洽地嬉鬧，我就會心想：「我以前也是那個樣子呢……」覺得非常懷念。想回去卻回不去，令人嚮往的昔日回憶——我想把這樣的記憶片斷保留下來，於是創作了這幅作品。

● 透過插畫表現記憶或感情

我沒有什麼猶豫，花了5個小時左右便完成這幅作品。如果想傳達的氛圍很明確，表現方法與手段也剛好符合概念，過程通常會很順利。這次我以「懷舊」為主題，將自己特別注意的重點統整在右邊。

> **想表現記憶的模糊不清**
> ● 整體的細節都有些潦草，給人輕柔的印象
>
> **想表現懷念的感覺**
> ● 以雜亂擺放在近處通道上的盆栽來表現寫實的生活感
> ● 仔細處理光線（請參照以下的 🔑 重要關鍵字）

🔑 重要關鍵字 「仔細處理光線」是什麼意思？

並不是單純地描繪光影，我會依照以下的用途，改變光的表現方式。

● 觸動情感的光線　　● 讓畫面更亮眼的光線　　● 理論上的光線

在這幅「16：00」之中，我用迎接觀者般的溫暖柔和光芒作為「觸動情感的光線」；在欄杆上描繪強烈反射的陽光，製造強弱變化，作為「讓畫面更亮眼的光線」。

另外，從強烈反射陽光而泛白的部分，到承受適當光線而呈現亮綠色的部分，屬於「理論上的光線」。之所以用細膩的亮度層次來表現葉子，是為了表達陽光的強度。

描繪地面的倒影時，很容易會使用接近地面的顏色，但我將接近陽光的部分畫成偏白的銳利色調。陰影的部分也可以畫上反射的陽光或盆栽的倒影。

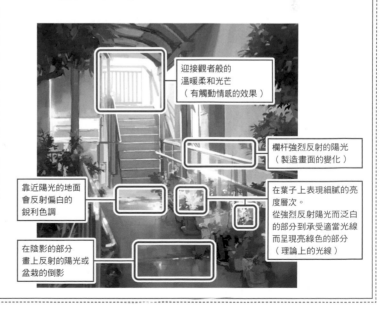

迎接觀者般的溫暖柔和光芒（有觸動感的效果）

欄杆強烈反射的陽光（製造畫面的變化）

在葉子上表現細膩的亮度層次。從強烈反射陽光而泛白的部分到承受適當光線而呈現亮綠色的部分（理論上的光線）

靠近陽光的地面會反射偏白的銳利色調

在陰影的部分畫上反射的陽光或盆栽的倒影

使插畫更加亮眼的重點

❶ 藉著光的表現來觸動情感

以逆光的構圖營造戲劇化的效果。

想畫出令人印象深刻的一幕，逆光是很有效的手法。它能強調物品的輪廓，並呈現銳利的光影效果。因為陰影面必然會隨之增加，所以需要注意景物的配置，或是加上會反射光線的素材（以這幅畫而言就是近處的金屬欄杆），以免剪影的部分顯得太呆板。

❷ 不仔細描繪近處的草木

因為我希望光線照射進來的地方有種引人入勝的感覺，所以近處兩旁的草木只停留在模糊的印象，沒有描繪得很清晰。

人的眼睛看到有明暗差距的地方，就會注視明亮的方向。想像停電的時候或許比較容易理解。如果四周很陰暗，物質和質感就難以辨識。如果在暗處看見透出光線的地方，目光一定會集中到那裡。我利用這個原理，將近處的草木畫得偏暗，不過度描繪質感或細節。因此，觀者的視線便會自然而然地集中到深處的階梯附近。

如果光線是來自正面，就會照射到近處的草木，以至於需要描繪細節，但我活用了逆光的設定，才能盡量將細節的描繪降到最低。

❸ 可以表現時段的配色

根據黃金時刻，我使用紫色作為陰影的顏色。

tomato 筆記 🖉

> 所謂的黃金時刻，指的是以地平線為基準，太陽位於＋6度～－2度的低點，使天空染上橘色或粉紅色的時段。以日出而言，大約是太陽升起後的40分鐘內。以日落而言，大約是太陽完全下山的前40分鐘。

❹ 表現氣味

大家描繪角色的時候，會不會忍不住擺出跟角色一樣的表情呢？

我幾乎都會這樣……同樣的道理，我認為描繪背景的時候，「邊想邊畫」也是很重要的。描繪這幅作品的時候，我會同時想像從住宅區飄出來的咖哩氣味。

作者對作品的想像愈具體，作品的氛圍就會愈清晰，愈容易讓觀者進入畫中的情境。

在自己的作品之中，這是我特別喜歡的一幅。大家不覺得懷舊的住宅區就會給人一種帶著咖哩氣味的印象嗎？

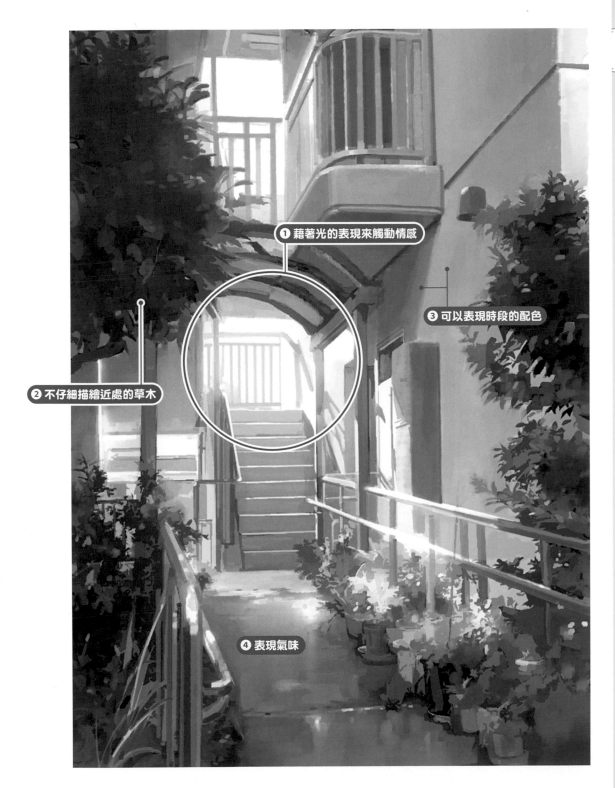

❶ 藉著光的表現來觸動情感

❸ 可以表現時段的配色

❷ 不仔細描繪近處的草木

❹ 表現氣味

從關鍵字進行聯想

「早安」

作品DATA

尺寸：2100×
3000pixel
解析度：350dpi

創作概念

主題是「不特別的事物」。

天氣晴朗、不是孤單一人、明天也要上學或上班⋯⋯這些平凡無奇的小事正代表了幸福。我想傳達這樣的意念，於是開始繪製這幅作品。

● 營造繪本般的氛圍

我決定採用單純的構圖、質感與色彩。質感方面著重於用顏料塗抹的筆觸或繪本的風格，避免整幅畫給人厚重的感覺。

具體來說，為了呈現「用顏料塗抹的筆觸」或「繪本的風格」，我做了原創的筆刷。

我使用質感強烈、可以當作影線※的A筆刷，在雲朵或紅色屋頂的部分加上一點影線，表現手繪風的筆觸。重疊顏料般的不均勻色彩則是使用B筆刷來表現。

※ 所謂的影線，指的是以許多平行線來描繪的技法。

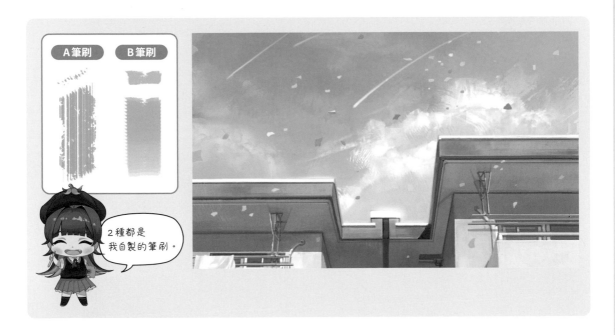

我本來打算在左右兩側的陽台描繪令人聯想到家庭的晾乾衣物，但因為會分散視線，所以我不斷重複畫了又擦掉的循環，摸索出剛剛好的程度。保持畫面的平衡是非常困難的事。

使插畫更加亮眼的重點

在草稿的階段，雖然整體的氛圍已經成形，卻讓人覺得好像缺少了什麼。
我希望畫面的上半部能夠有更多動態。因為公寓的陽台上什麼也沒有，總
讓我覺得生活感太薄弱了。

■ 草稿

話雖如此，如果再追加衣物等配件，使色彩數增加的話，觀者的視線就會
分散到四周。簡約的構圖並不好發揮，但只要掌握以下的重點，就能畫出
簡約又亮眼的插畫。

❶ 在天上追加彩色紙片與流動的雲，製造動態感

簡約的構圖如果沒有在細節處下工夫，就容易淪為無趣的畫面。

❷ 凝聚目光的重點

畫面正中央的樓梯間是最為複雜、描繪得最細膩的地方。我調整了其他
部分的複雜程度，讓這個部分成為最顯眼的地方。

❸ 在適當的地方配置低調的物品

如果為所有的陽台畫上配件，就會讓視線分散到各個角落。因此，我只
畫了白色床單和室外機，以免陽台變得比應該吸引目光的中央樓梯間還要搶眼。

❹ 用灌木接住往下移動的視線

我將流動的雲與彩色紙片描繪成從上方灑落的模樣。

如果沒有下緣的灌木，視線就會被流動的雲與彩色紙片的軌跡帶走，然後直接往下墜落。

因為我想呈現的是平凡日常的生活感，所以也希望觀者可以好好欣賞公
寓的部分……另外，因為我想畫出繪本般的質感，所以畫面的色彩太單
調的話，也跟想像中不太一樣……基於這些理由，我在下緣補畫了灌
木。

■ 沒有灌木的版本

灌木的綠色與屋頂的紅色互為補色，所以整體的色調變得更繽紛了。跟
沒有灌木的版本相比，有灌木的版本是不是比較可愛而且有親切感呢？
因為有灌木的區隔，下半部的空洞感也消失了，讓目光可以停留在公寓
的構造上。

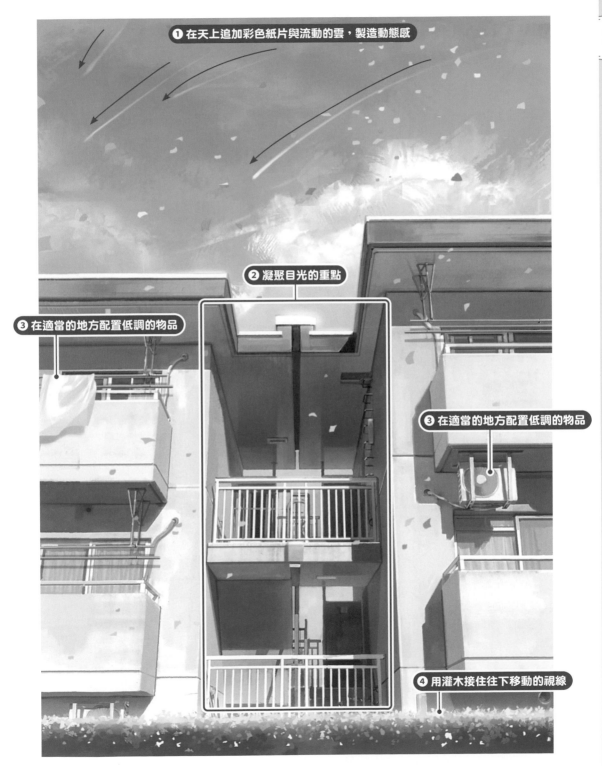

❶ 在天上追加彩色紙片與流動的雲，製造動態感

❷ 凝聚目光的重點

❸ 在適當的地方配置低調的物品

❸ 在適當的地方配置低調的物品

❹ 用灌木接住往下移動的視線

從關鍵字進行聯想

「等待」

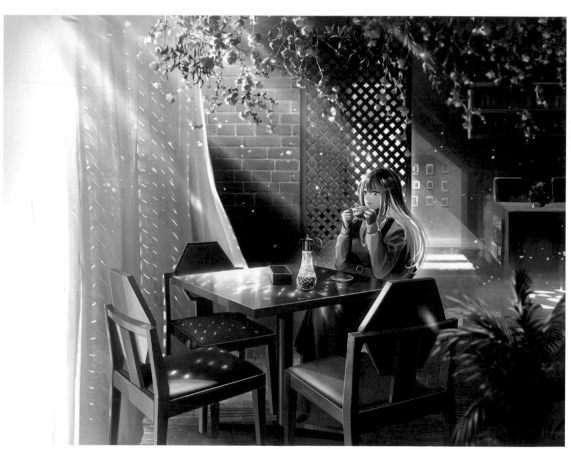

作品DATA

尺寸：3541×2668pixel
解析度：350dpi

創作概念

這是從「寧靜的時光」這個關鍵字開始構想的作品。因為已經在草稿的階段決定了大致的氛圍,所以我在完稿的時候追加後來想到的細節,反映在作品上。

● 視整體情況構思景物

少女與其周圍

在草稿的階段,近處還有一個人物和椅子稍微入鏡,但我想聚焦在中央的少女身上,所以把這些東西刪除了。

我在完稿時將杯子與碟子改為透明,並在桌上追加了玻璃水壺。因為整個畫面都屬於棕色系,氛圍也比較沉重,所以我覺得在重點處加上一些有透明感的物品應該不錯。我經常在生活用品店看到漂亮的小配件,心裡想著:「這個好像不錯!」便把東西記錄下來,日後再畫進作品裡。

整體畫面

我將左側的窗簾畫成散發白光的樣子,使其同時具有連接右側暗處的效果。我保留了草稿的氛圍,只在完稿時改良重點部分。

■ 草稿

在草稿的階段,為了呈現前後的層次感,
我曾在近處畫上人物與椅子。

使插畫更加亮眼的重點

❶ 以天花板的乾燥花與近處的觀賞植物將人物夾在中間

這麼做的目的是引導觀者的視線，讓焦點集中在人物身上。

❷ 畫面左側明亮，右側陰暗

左右的明暗對比可以表現來自戶外的強光。

❸ 入射光與桌上的稜鏡光效果

因為背景統一為棕色系，所以我描繪了彩虹色的稜鏡光效果，增添光輝與色彩的變化。

稜鏡光效果的畫法

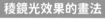
R 169　G 55　B 29　　R 69　G 198　B 102　　R 115　G 8　B 167

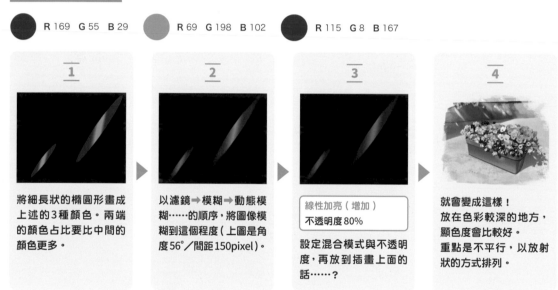

1 將細長狀的橢圓形畫成上述的3種顏色。兩端的顏色占比要比中間的顏色更多。

2 以濾鏡➡模糊➡動態模糊……的順序，將圖像模糊到這個程度（上圖是角度56°／間距150pixel）。

3 線性加亮（增加）不透明度80%

設定混合模式與不透明度，再放到插畫上面的話……？

4 就會變成這樣！放在色彩較深的地方，顯色度會比較好。重點是不平行，以放射狀的方式排列。

❹ 用光影的交錯來呈現空間的深度

為了避免讓畫面顯得呆板，我用交錯的光影來增添變化並表現深度感。

tomato 筆記

雖然這幅作品是從「寧靜的時光」這個關鍵字出發，但我並沒有以此為標題。因為標題是將作品想傳達的意念化為文字的產物，所以我通常會深思熟慮。大家在社群網站發表作品時，會不會花很多時間思考搭配作品的文字呢？一想到這句話會成為作品的訊息，就會覺得思考標題也是一件很重要且非常快樂的過程了。

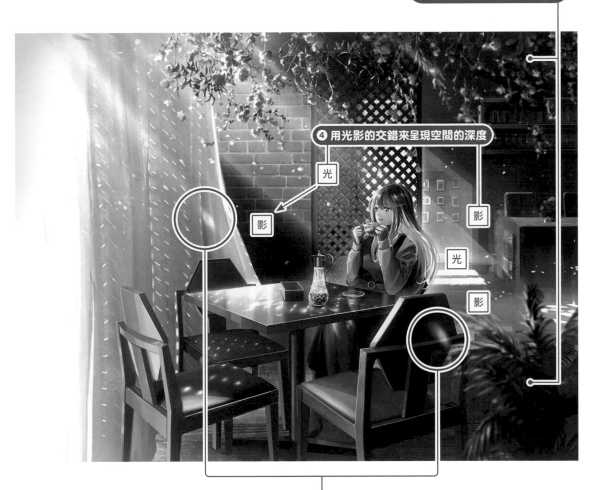

❶ 以天花板的乾燥花與近處的觀賞植物將人物夾在中間

❹ 用光影的交錯來呈現空間的深度

光

影

影

光

影

❸ 入射光與桌上的稜鏡光效果

明　　⟵———————⟶　　暗

❷ 畫面左側明亮，右側陰暗

從角色進行聯想

「賞櫻少女」

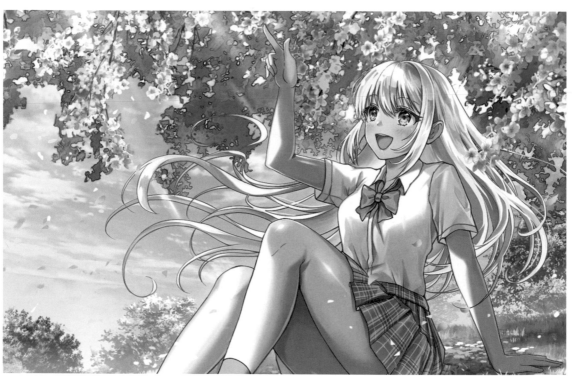

作品DATA

尺寸：1875×1195pixel

解析度：400dpi

創作概念

雖然我平常大多是描繪背景，但也希望能精進描繪角色的技巧。可是，我卻完全想不到要畫何種角色的什麼情境。
這個時候，我無意間想起自己待在動畫業界時的事，決定從思考角色設定開始，尋找插畫的靈感。

● 思考角色設定

動畫的背景美術會參考作品的調性或角色的性格、興趣與愛好、生活，藉此建構世界觀。「從角色設定開始思考的
話，應該就能找出適合該角色的情境了！」因此，我想出了以下的角色設定：

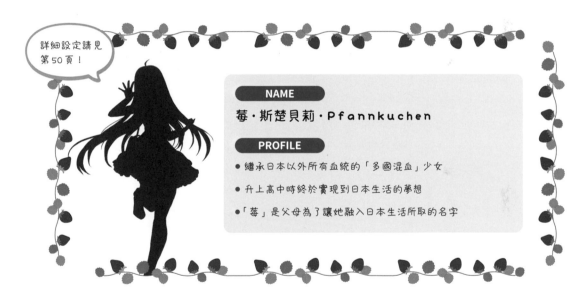

詳細設定請見第50頁！

NAME

莓‧斯楚貝莉‧Pfannkuchen

PROFILE

● 繼承日本以外所有血統的「多國混血」少女

● 升上高中時終於實現到日本生活的夢想

●「莓」是父母為了讓她融入日本生活所取的名字

……雖然設定上有點誇張（笑），但應該會是個很有個性的迷人女孩！
這個時候，我已經想出適合她的情境了。

● 嚮往日本，喜歡櫻花的顏色 ➡ 在畫面中描繪櫻花

● 頭髮是金色的長髮 ➡ 在春天的藍天之下很亮眼

● 開朗又正向 ➡ 舉止與姿勢最好可以表達這個特質

有時候也能從過去的黑歷史筆記本中獲得靈感呢……！

決定好設定後，姿勢與背景的靈感便不斷浮現在腦海中。事先「決定」主題或設定再開始構思，
感覺完全不同於從零開始描繪，請大家務必試試看。

使插畫更加亮眼的重點

❶ 構圖符合三等分法

我將角色放在右側，對齊將畫面分成三等分的線條交叉處。想強調角色本身的魅力時，將角色特寫在畫面正中央是很有效的做法，但想同時表現背景與角色的時候則適合使用三等分法。因為是將主角擺放在分割線的交叉處，所以能呈現寬廣的背景，畫面也會比較平衡。

❷ 用天空製造留白

由於枝垂櫻的細節很複雜，所以我用天空來製造留白，以免畫面太雜亂。

❸ 不仔細描繪枝垂櫻的陰影處

這也是製造留白的技巧之一。將角色周圍的景物畫得太精細，就會掩蓋角色的光彩，所以「留白」也是很重要的一點。

❹ 擋在角色前方的枝垂櫻

同時具備表現季節感與遠近感的作用。

❺ 將角色的屁股接觸地面的地方排除在畫面之外

角色與背景接觸的部分如果是在畫面之內，就會產生透視的概念，大幅提高繪製的難度。即使是坐在椅子上或單純站在路上的情境，若沒有透視的知識，就很難畫出正確的比例。如果覺得太困難，其中一個方法就是將構圖畫成稍微仰望的視角，盡量不要讓地面入鏡。不過，這次的理由也包含坐著的姿勢本來就很難畫，而且我希望不要看到內褲。遇到自己覺得困難的部分，就算想辦法逃避也完全沒問題。

順帶一提，tomato 平常工作的時候，背景製作方會配合角色草稿來設定透視，打造出自然的空間。關於透視的問題，會在 Part 3 進行解說！

 從角色設定開始描繪背景

我以小莓的角色設定為基礎，想像她的房間，畫出這幅作品。房間的氛圍、家具或配件都是根據角色的興趣、愛好或性格來建構。

這次我參考的是：

喜歡的東西／喜歡的顏色

彩妝、時尚、花朵／粉紅色、白色
等等。

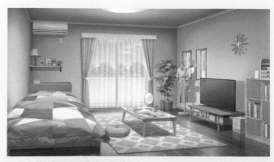

Part 4 將針對這幅插畫進行解說！

❶ 構圖符合三等分法

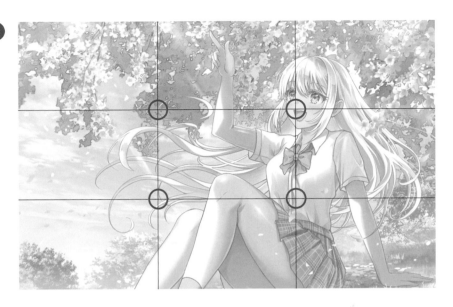

❸ 不仔細描繪枝垂櫻的陰影處

❹ 擋在角色前方的枝垂櫻

❷ 用天空製造留白

❺ 將角色的屁股接觸地面的地方排除在畫面之外

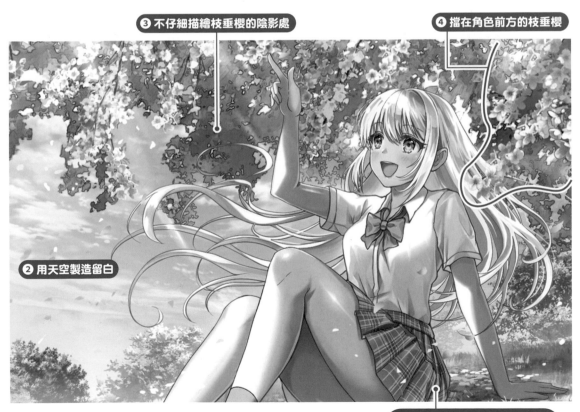

莓・斯楚貝莉・Pfannkuchen ※

※ 德語中的鬆餅

身高	160cm
體重	46kg

生日

11月15日(15歲)

- 繼承日本以外所有血統的「多國混血」少女
- 升上高中時終於實現到日本生活的夢想
- 「莓」是父母為了讓她融入日本生活所取的名字

將來的夢想

* * * * * * * * * *

喜歡的食物

祖母做的日本料理、甜食

討厭的東西

大蒜

在日本成家

喜歡的東西

彩妝、
時尚、花朵

不擅長的事

游泳

性格、設定

* * * * * * * * * *

喜歡的顏色

粉紅色、白色

開朗又正向,擅於社交但很怕寂寞。由於父母的工作,從小就輾轉在各國生活,所以經常轉學。這次已經不想再離開重要的朋友了。因為自己沒有日本血統,所以對日本抱著強烈的憧憬。

插畫家類型診斷

創作插畫的方式是因人而異，有些人喜歡靠直覺描繪，有些人偏好先進行詳細的規劃。現在就發揮一點玩心，試著診斷自己創作插畫的方式是什麼類型吧！或許可以藉此找到適合自己的練習方法喔。

GRAPE
CHARISMA

PEACH
BALANCE

PINE
APPL
SENSE

ORAN
METHODICAL

可透過插畫家類型診斷得知的事

學習繪畫的方式因人而異。

如果覺得學習是一種無聊的義務，應該會很痛苦吧⋯⋯。

不過，要是能找到適合自己的學習方式，就能從中獲得快樂，吸收力也會更好。

現在就發揮一點玩心，透過這章的插畫家類型診斷，

調查自己是什麼類型，而且適合什麼樣的學習方式吧！

在這裡，我將插畫家分成4種類型。

共有4名角色會登場，請測試看看自己的個性比較像誰吧。

另外，我也介紹了不同類型的建議學習方式，

還沒有找到適合自己的學習或練習方式的人可以參考看看。

如果能知道自己屬於什麼類型，往後面對難度稍高的技法解說時，

或許就能找出自己的一套繪畫原則了。

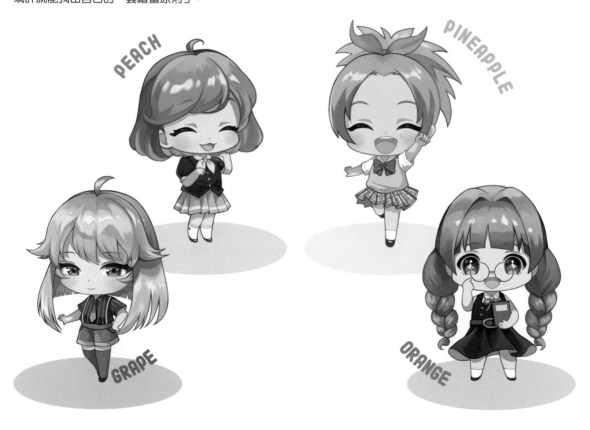

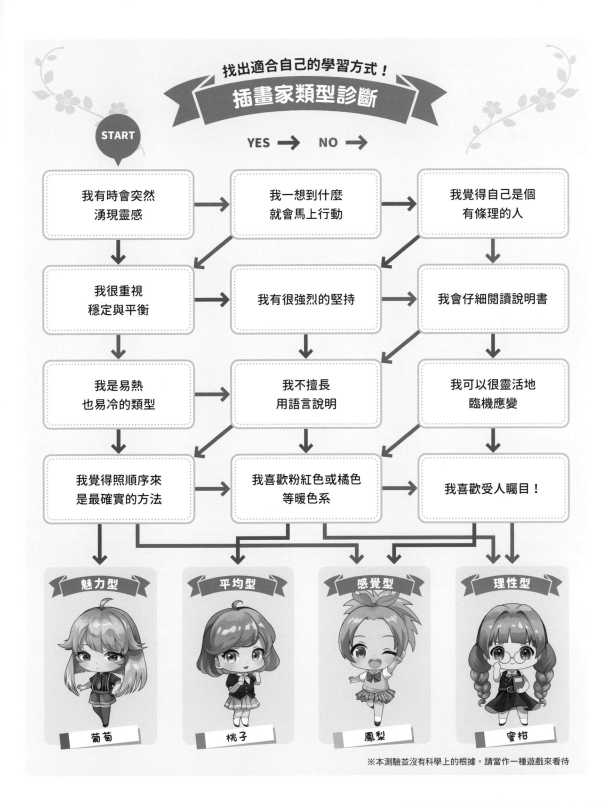

找出適合自己的學習方式！

插畫家類型診斷

YES ➡ NO ➡

START

| 我有時會突然湧現靈感 | 我一想到什麼就會馬上行動 | 我覺得自己是個有條理的人 |

| 我很重視穩定與平衡 | 我有很強烈的堅持 | 我會仔細閱讀說明書 |

| 我是易熱也易冷的類型 | 我不擅長用語言說明 | 我可以很靈活地臨機應變 |

| 我覺得照順序來是最確實的方法 | 我喜歡粉紅色或橘色等暖色系 | 我喜歡受人矚目！ |

魅力型 — 葡萄

平均型 — 桃子

感覺型 — 鳳梨

理性型 — 蜜柑

※本測驗並沒有科學上的根據。請當作一種遊戲來看待

4種類型的詳細解說請見下一頁！ ➡ 53

魅力型　對事物有著獨到的見解！很有個性的天才型

葡萄

魅力型具有這些特質

- 會從構圖或形狀開始構思
- 具備豐富的創意
- 對事物有著獨到的見解
- 有靈感、沒有靈感的狀況時好時壞

適合魅力型的學習方式

- 事先設定形狀或構圖
- 不受繪畫方式的規則束縛
- 腦中浮現靈感就要趁還沒忘記時記錄下來
- 在畫得正順手的時候專心一致

平均型　吸收力超群！一點一滴進步的模範生

桃子

平均型具有這些特質

- 想按照一定的標準做事
- 可是也有點想隨心所欲地描繪！
- 得到建議會感到高興，畫起來更順暢
- 想嘗試各式各樣的方法

適合平均型的學習方式

- 基本上遵循教科書，對於重視的地方則自由發揮
- 不過於追求理論，掌握重點即可
- 以自己的步調穩定地創作

感覺型 ## 坦率表達自己的「喜歡」！充滿熱情的努力者

鳳梨

感覺型具有這些特質

- 想開開心心地隨意描繪
- 不擅長學習困難的事
- 看起來感覺不錯就OK了！
- 好奇心旺盛

適合感覺型的學習方式

- 不受拘束地享受創作的樂趣
- 總之先試著挑戰
- 用工作表來整理自己的想法
- 一開始先嘗試自己覺得有趣的事物

理性型 ## 憑基礎能力與計畫作好萬全準備！萬能的類型

蜜柑

理性型具有這些特質

- 有固定的順序或規則就會感到安心
- 想盡量學習所有細節
- 雖然有基礎，卻不太擅長應用……
- 接受有條有理的說明會比較容易理解

適合理性型的學習方式

- 按照順序或規則描繪
- 比起不規則的造型，能藉著透視得出固定造型的人工物
 比較適合用來學習基礎
- 按部就班地創作一幅畫
- 也很適合局部描繪的完稿方式，而非整體

你是哪一種類型呢？找到適合自己個性的學習方式，然後前往下一個階段吧！

詞彙的聯想遊戲

知道自己的類型後，終於要開始實踐了！在那之前，這裡要穿插一個輕鬆的單元。

「雖然想畫畫，卻沒有靈感……」

「雖然有大概想畫的題材，卻不知道要怎麼畫成具體的作品……」

想解決這些煩惱，就使用詞彙的聯想遊戲吧！

寫下詞彙

把想到的詞彙寫在框內，把重點聚焦在自己心中「關注的」、「喜歡的」、「想畫的」東西上。就算是完全沒有任何構想的空白狀態也沒關係。

現在就一起來試試看吧！

寫下第一個關鍵字

在中央的框內寫下想到的關鍵字。任何直覺想到的詞彙都可以。

 tomato 的情況
因為眼前有「紅色的東西」、「麥克風」、「寶特瓶」、「書」，所以我依直覺選了「麥克風」。

選擇詞彙的重點是「不要思考」。請順從直覺，寫下自己在意的詞彙。「可愛」、「帥氣」之類的形容詞也可以。

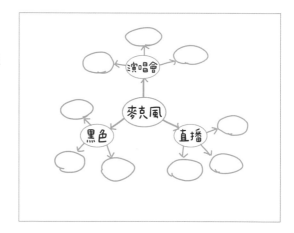 寫下從關鍵字聯想到的詞彙

從中央的詞彙進行聯想，寫在外側的框內。只要是直覺想到的詞彙，什麼詞彙都可以。

3 進一步填滿外側的框

基於相同的要領，在剩下的框內填入從剛才的詞彙聯想到的詞彙。

如此一來就將準備好的框全部填滿了。

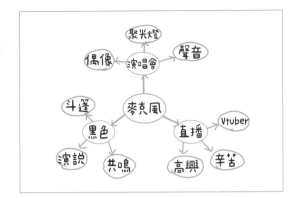

4 補充 繼續聯想

還能聯想到更多詞彙的人可以再多畫一些外框，繼續填入詞彙。沒有必要勉強自己，覺得「這樣應該夠了……」的時候就停下來吧。

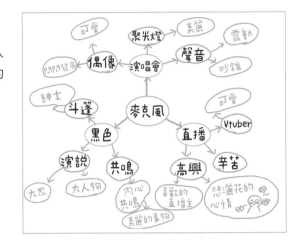

5 挑出在意的關鍵字

那麼，來看看這張完成圖吧。請圈出3個自己特別在意的關鍵字。然後圈出2個第二在意的關鍵字，選出共計5個詞彙。將「特別在意」的3個詞彙當作主要關鍵字，將「有點在意」的2個詞彙當作次要關鍵字，反映在插畫的點子上。

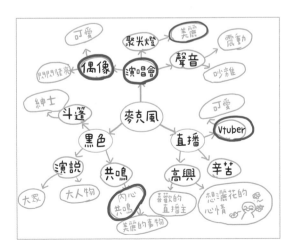

 tomato 的情況 ·····················

特別在意

●演唱會 ●偶像 ●Vtuber

有點在意

●美麗 ●內心共鳴

 6 **將挑出的關鍵字畫成插畫草稿**

我用挑出的5個關鍵字畫了大草稿。

主要關鍵字	Vtuber偶像正在演唱會上表演
次要關鍵字	美麗且能讓人產生共鳴的氛圍 ➡ 正在演唱抒情歌？ 氣質型偶像？

A版本

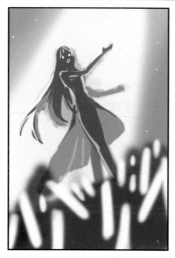

近處有觀眾的黑影＆螢光棒
用聚光燈打亮身為主角的偶像，背景類似星空

B版本

特寫偶像的表情，表現「美麗」、「內心共鳴」的感覺

C版本

充分展現背景氛圍的畫面

D版本

在休息室化妝中！就算不是演唱會的情境也好，想到什麼就盡量畫出來吧♪

重點在於順從直覺，自由地描繪。請不要在一張草稿上花費太多時間，以量產點子為目的。就算想到的構圖不符合關鍵字也沒關係。

這只是大草稿，不需要畫得太過精細。就算透視不正確、人體比例亂七八糟也無所謂！將腦中浮現的印象畫出來才是最重要的，有瑕疵的部分就在修飾的階段再調整吧！

 從大草稿到草稿的過程【描繪細節】

繪製草稿的時候，可以深入探究次要關鍵字。

| **次要關鍵字** | 「美麗」、「內心共鳴」（正在演唱抒情歌／氣質型偶像） |

慢慢畫上更多元素，來強調次要關鍵字。

在這裡，就使用B版本與C版本為大草稿，看看具體的過程是怎麼一回事吧！

B版本【以角色為主的情況】

我使用服裝與飾品，補足了次要關鍵字的元素。

因為禮服上有玫瑰花，所以我也將彩色紙片更改為花瓣，營造統一感。

此外，我也加上了耳麥，增加演唱會的氛圍和臨場感，使插畫更具有說服力與主題性。

C版本【以背景為主的情況】

舞台的呈現類似偶像的畢業演唱會。

這是偶像靜靜演唱最後一首抒情歌的模樣。

為了凸顯演唱會的氛圍，我加上了液晶螢幕與台下的觀眾。

我想像螢幕上播放著適合抒情歌的美麗影片，畫上有類似效果的紋路，並在地面上描繪倒影。

為了表現台下的螢光棒隨著曲調搖晃的樣子，我將它們畫成不規則傾斜的角度。

只要畫出四散的彩色紙片、用聚光燈照亮偶像，就算不特寫偶像也能強調主角。

POINT

描繪草稿時的重點

請多多參考從網路蒐集的圖片或自己拍攝的照片，雕琢細節吧。

景物的構造愈真實，就愈能增強作品的說服力。

舉例來說，大家可以試著調查演唱會現場的喇叭位置與形狀、照明是怎麼打的、什麼形狀的彩色紙片最能襯托這一幕等等。

 8 從大草稿到草稿的過程【配色】

不需要把配色想得太困難,請掌握以下的3個重點吧。

基礎色

在畫面中占據最大面積的色調,是會大幅影響插畫氛圍的部分。

因為主題是美麗又能產生內心共鳴的氛圍(次要關鍵字),所以我使用偏暗的冷色系(藍色〜紫色等等)來配色。

相反地,如果主題是開朗活潑的氛圍,使用暖色系(黃色〜紅色等等)或是飽和度高的冷色系應該也不錯。

次要色

在畫面中占據第二大面積的色調。

使用與基礎色類似色相(色相環的相鄰色彩)的色調,就能讓畫面顯得更有統一感。

重點色

選擇與基礎色和次要色正好相反的色調,就會成為畫面上的重點。

在想要強調的部分點綴重點色,就像是畫重點一樣,能讓插畫更精緻,並且引導觀者的視線。

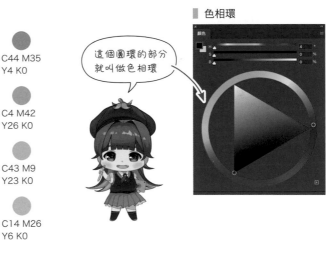

B版本

C44 M35
Y4 K0

C4 M42
Y26 K0

C43 M9
Y23 K0

C14 M26
Y6 K0

這個圓環的部分
就叫做色相環

色相環

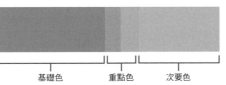

基礎色　　　　　　重點色　　　次要色

C44 M35　C45 M81　C20 M2　C59 M33
Y4 K0　　Y9 K0　　Y5 K0　　Y5 K0

基礎色　　重點色　次要色

9 複習從大草稿到配色的過程

基礎色	使用最多的顏色
次要色	使用第二多的顏色
重點色	在想強調的部分少量使用的顏色

基本上按照左邊列出的標準來配色，一開始請試著考慮4種顏色左右。在構想的階段設下色彩數的限制，就能防止使用太多顏色而搞得雜亂無章的情況。

我會從大草稿直接進入上色的步驟，不會描繪線稿，所以配色時是在黑白草稿上使用覆蓋或顏色等混合模式進行上色。自由選擇任何畫法都沒關係，請用自己覺得順手的方法去嘗試吧。

| 大草稿 | 草稿 | 草稿（配色） |

學習背景的基礎畫法

各位已經知道自己的創作方式是什麼類型，也學到發揮想像力與尋找靈感的方法了，所以接著就來實際畫畫看背景吧。從不需要透視的簡單背景到一些些風景，將分為初階、中階、高階來進行解說。

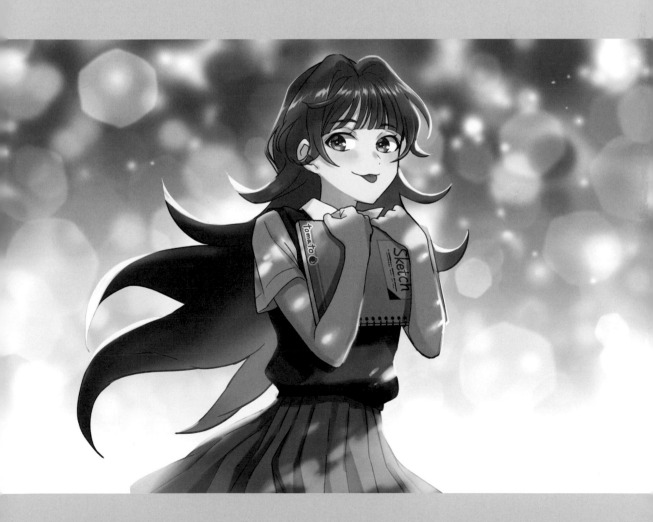

1 值得學習的透視法

什麼是透視法？

不只是背景插畫，素描或速寫等任何繪畫技法都會提到「透視法」這個詞彙。有些人稍微了解，也有些人只聽過名稱卻不是很清楚，所以就趁這個機會來好好地研究一下吧！

所謂的透視法，就是在畫面上表現遠近感的手法。其中還包含一點透視、二點透視、三點透視等種類，而這些手法就統稱為透視法。

透視法的基本用語及知識

❶ 視平線

視線的高度或鏡頭位置的高度。

❷ 透視（透視線）

集中到消失點的線條。

❸ 消失點

透視線集中的點，必定存在於視平線上。

一點透視	**以 1 個消失點構成的畫面** 最簡單！描繪筆直延伸到前方的道路（軌道或學校走廊等等）的時候經常使用。
二點透視	**以 2 個消失點構成的畫面** 描繪街景或岔路的時候經常使用。比一點透視更複雜一點。
三點透視	**以 3 個消失點構成的畫面** 將第 3 個消失點設定在視平線的上方或下方，可以表現仰視或俯視的視角。想要凸顯背景的壯闊或魄力時經常使用。

學習透視法要從掌握視平線開始！
接下來請透過問答題的形式，從風景照中找出視平線，更具體地了解透視法吧。

馬上開始挑戰
透視法問答吧！

透視法問答

請觀察 01～03 的照片，思考視平線位於何處。
另外，請問照片的構圖屬於一點透視、二點透視、三點透視
之中的哪一種？

01

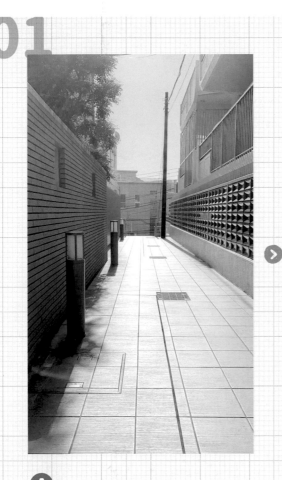

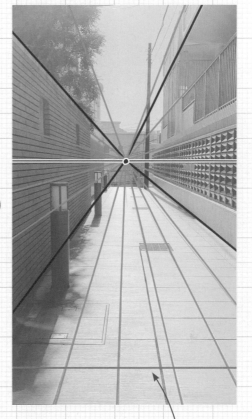

A

這是一點透視！右圖中的藍線就是視平線。找
出視平線的訣竅在於尋找畫面中的水平線！
另外，紅色的透視線會集中到視平線上的 1 個
點，這個點就是「消失點」。既然只有 1 個消
失點，就表示這張照片屬於「一點透視」。

第 1 題的照片有地面的磁磚和
牆壁的紋路，很容易看出透視
線會集中到哪裡。地面的磁磚
形成了橫向的線條，但這些線
都是平行延伸的，透視線不會
集中到 1 個點，所以不會產生
消失點。

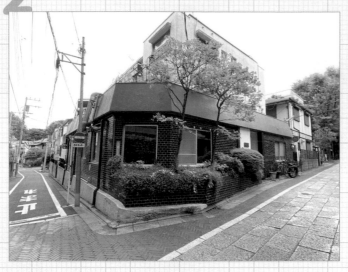

用手機鏡頭拍攝的照片跟肉眼所見的景象有些不同，邊緣在鏡頭之下會稍微扭曲，透視也會比肉眼看到的樣子更誇張一點。
以第2題的照片來舉例，電線桿等縱向的線條看起來會稍微往上變窄，如果按照這個形狀描繪，就會變成半吊子的仰視。

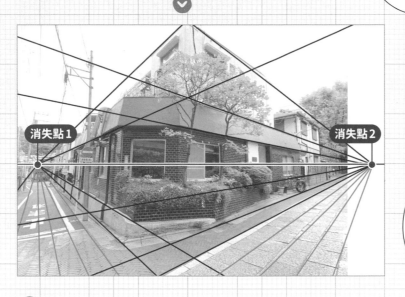

消失點1　　　消失點2

畫成插畫的時候要修正這些細微的誤差，改成準確的二點透視構圖。

A

這是二點透視！下圖中的藍線就是視平線。

既然消失點有2個，就表示這張照片屬於「二點透視」。如果2個消失點都位於畫面之內，透視就會顯得相當誇張。如果想描繪平凡的自然風景，可以將其中一個消失點設定在畫面之外。二點透視的消失點也是位在視平線上。這一點在任何情況下都不會變！

03

消失點 3（畫面外）

消失點 1

重心（縱軸）　消失點 2
（畫面外）

Ⓐ

這是三點透視！右圖中的藍線就是視平線。
畫面內有消失點❶，右側的畫面外有透視線
集結的消失點❷，消失點❸位於上方的畫面
外。消失點❸會設定在重心（縱軸）的線條
上。這一點在俯視的情況下也一樣，請記起
來。

視平線傾斜，畫面就會跟著傾斜。
如果地面上有站著的人，人也同樣
會傾斜。因為重力的關係，地球上
的人和建築物都是以地面為重心。
視平線與重心（縱軸）隨時都是互相
垂直的，所以傾斜時也會維持同樣
的關係。

如何？解開3個問答題之後，大家是否已經理解透視法的原理了呢？
建議大家平常可以觀察或拍攝各式各樣的照片，練習思考視平線的位置與透視法的種類！

複習視平線

這裡就再複習一次關於視平線的概念吧。描繪具有遠近感的插畫時，一定會出現的就是「視平線」。所謂的視平線，就是指視線的高度或鏡頭位置的高度。

視平線等同於地平線或水平線，所以請將視平線以上視為天空，將視平線以下視為地面。

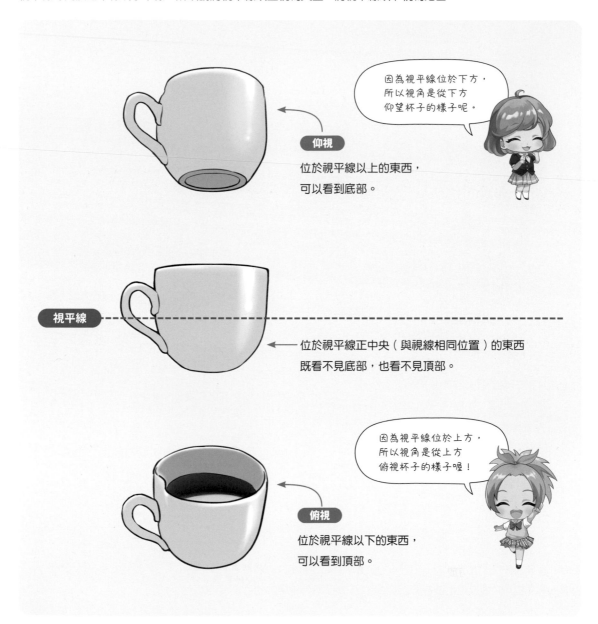

因為視平線位於下方，所以視角是從下方仰望杯子的樣子呢。

仰視

位於視平線以上的東西，
可以看到底部。

視平線

位於視平線正中央（與視線相同位置）的東西
既看不見底部，也看不見頂部。

因為視平線位於上方，所以視角是從上方俯視杯子的樣子喔！

俯視

位於視平線以下的東西，
可以看到頂部。

視平線與角色的關聯性

角色的背景看起來怪怪的⋯⋯畫面傾斜時的視平線是什麼樣子⋯⋯？碰到這些煩惱的時候，只要掌握角色的重心和視平線的關係，就不會經常猶豫不決，也能學會分辨異樣感的原因。

| **視平線（橫軸）** | 視線的高度或鏡頭的高度、地平線或水平線 |
| **重心（縱軸）** | 重力作用的方向（因為重力的關係，地球上的人與物都是以地面為重心） |

▌ A　筆直的構圖版本

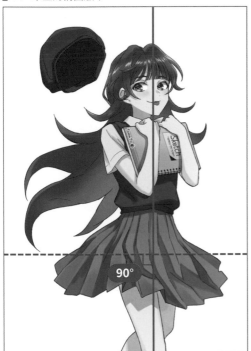

▌ B　傾斜的構圖版本

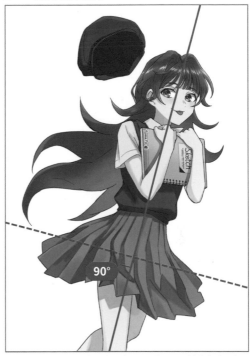

❗ **超重要**

角色的重心（縱軸）與視平線（橫軸）
隨時都是互相垂直的！

視平線傾斜，畫面就會跟著傾斜。視平線既是視線的高度，也是地平線或水平線，所以如果角色是站立在地面上，角色的重心也會跟著一起傾斜。

接下來要解說的是不運用透視法，單就視平線的設定就能描繪的9種背景。先暫時放下困難的透視知識，一起試試看光靠視平線的知識可以畫到什麼程度吧！

Part 3登場的插畫女孩tomato
是我請朋友S畫的。
S把她畫得這麼可愛，我真是
感激不盡！

建議事先了解的基本用語

進入初階背景之前，來確認本章會出現的專有名詞吧。
除了基本的圖層使用方式以外，只要掌握這4種用語就OK了！

混合模式

由於混合模式的種類非常豐富，所以這裡將介紹這次使用的模式中最具代表性的幾種。

正常

直接顯示選擇的色彩。

色彩增值

重疊色彩會使色彩變深。經常使用在陰影等陰暗的部分。

濾色

重疊色彩會使色彩變亮。使用在以空氣表現遠近感的時候。色彩會給人一種偏白的柔和印象，所以如果想要讓色彩變亮但稍微保留一點色調，可以用實光來代替。

覆蓋

明暗差距加大，整體色調會變得更鮮豔，且對比更強。經常在最後完稿的階段用來增強效果。

實光

對比效果比覆蓋或濾色更強。不適合使用覆蓋或濾色的時候，實光或許正好適合。經常用來處理入射光或室內照明的光暈。

加亮顏色／線性加亮（增加）

很類似覆蓋。產生的對比效果比覆蓋更銳利。

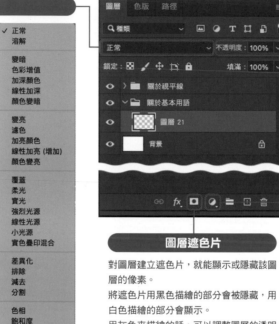

混合模式的跳出選單

圖層遮色片

對圖層建立遮色片，就能顯示或隱藏該圖層的像素。
將遮色片用黑色描繪的部分會被隱藏，用白色描繪的部分會顯示。
用灰色來描繪的話，可以調整圖層的透明度。
用橡皮擦擦掉的話就有可能無法恢復原狀，但圖層遮色片運用的是「隱藏、顯示」的概念，所以隨時都能任意調整。
我幾乎都不使用橡皮擦，只用圖層遮色片來處理插畫。

不透明度的調整

這是控制圖層透明度的部分。
不透明度100%就表示圖層不透明。愈接近0%，透明度就愈高。

調整圖層

可以進行色彩調整。
其中有許多種類，這裡將介紹這次使用的模式中最具代表性的幾種。

色階

調整影像的色調數值。

亮度／對比

調整畫面的明暗與對比。

色相／飽和度

調整影像的顏色和飽和度。

調整圖層的
跳出選單

這裡是基於
Photoshop的畫面
進行解說喔。

2 踏出第一步！初階背景

初階1 以純白的空間為背景

首先是只調整角色本身，以純白的空間為背景的表現手法。

① 增添空氣感

在尚未進行任何處理的角色圖層上方新增圖層，在距離角色身體最遠的部位添加空氣感。空氣感可以用光的表現（光暈）來營造。

以這幅插畫而言，距離角色身體最遠的元素是帽子。選擇能融入背景（純白色）的藍色～白色，用噴槍輕輕刷過帽子的輪廓，加上光暈。

混合模式建議使用 [正常]、[覆蓋]、[實光]、[濾色] 等等。

C14 M0
Y0 K1

C40 M34
Y1 K0

單獨顯示添加的部分

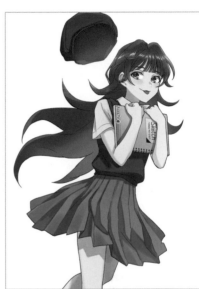

② 也為身體補上光暈

再度新增圖層，使用藍色系的 [實光]，也對身體加上光暈。

我在「身體上有距離的地方」畫上了部分的色彩，例如飄揚的頭髮與身體之間，以及交叉的腳等等。

C42 M18
Y0 K0

C33 M4
Y0 K0

單獨顯示添加的部分

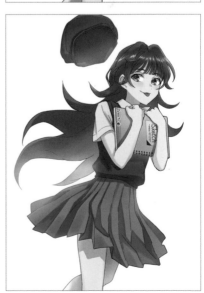

③ 運用圖層遮色片
單獨模糊必要的部分

複製角色圖層，然後將 ① 與 ② 的圖層對其中一個角色圖層執行剪裁並合併，再模糊整體。這個圖層是角色圖層（B）。在模糊的角色圖層（B）上面重疊沒有模糊處理的角色圖層（A）。

對角色圖層（A）建立圖層遮色片，用噴槍擦掉想呈現距離感的部分。想保持清晰的部分不需要擦掉，只要擦掉想用模糊來表現距離感的部分即可。

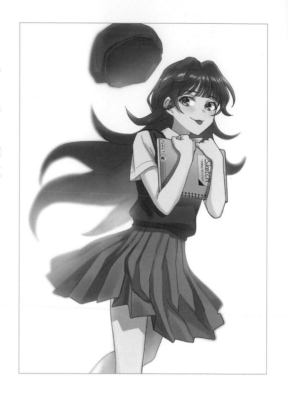

運用圖層遮色片的模糊手法

❶ 對圖層執行剪裁並合併

選取角色圖層（A）上方的3個圖層，按右鍵並選擇「建立剪裁遮色片」。如果選取的圖層有箭頭圖案 ⬇ 相連，就表示圖層已經被正確剪裁。

■ 角色圖層（A）

■ 角色圖層（B）

❷ 用噴槍擦除

在 ❶ 的狀態下，用圖層遮色片擦除想模糊的部分，就可以呈現出距離感。

■ 角色圖層（A）

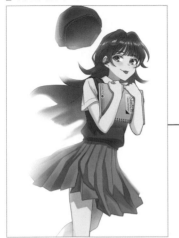

用遮色片擦除的範例

■ 角色圖層（B）

用遮色片擦除的範例

④ 使用［覆蓋］來表現陽光與陰影

最後新增圖層，用橘色系（陽光色）的［覆蓋］為插畫的上半部上色，用紫色系（陰影色）的［覆蓋］為插畫的下半部上色。

只要加上陽光與陰影的色調，就算背景是一片純白也能營造待在戶外的感覺。這樣就完成了！

■ 橘色系（陽光色）

C2 M22
Y42 K0

■ 紫色系（陰影色）

C22 M44
Y0 K0

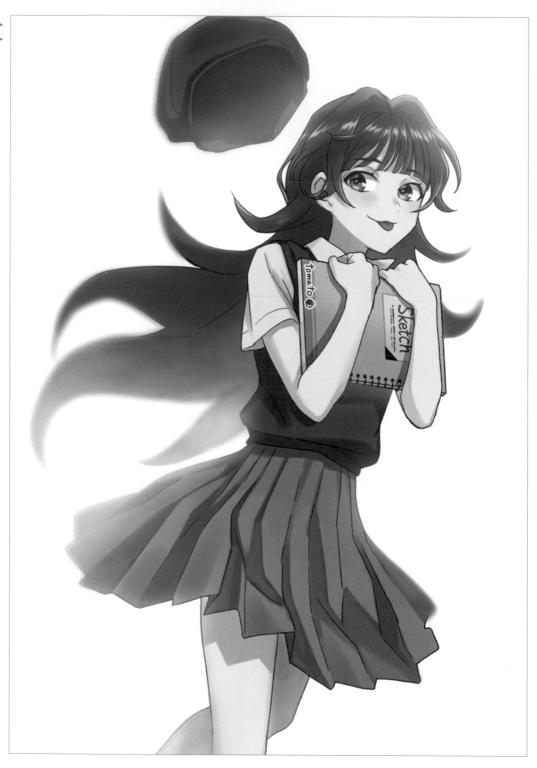

初階2　用陰影描繪背景

這個方法是貼上角色的影子，可以表現出角色的背部很靠近牆壁的樣子。

為畫面的下半部加上漸層

在尚未進行任何處理的角色圖層上方新增圖層，填入約占一半背景的漸層。

我想將光源設定成接近夕陽的色調，所以將這裡的陰影色調也設定成偏紫紅色的灰色。

單獨顯示漸層

C29 M25 Y16 K0

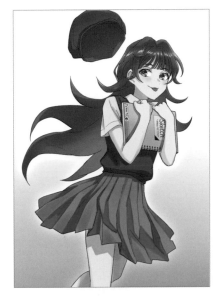

(2) 製作角色形狀的陰影

在新圖層中填入陰影的顏色，與複製的角色圖層合併，製作成陰影。我將**混合模式**設定為[正常]。

我希望陰影與角色之間有一點空間，所以用[覆蓋]加上了光暈。我將光源設定在右上角，所以在靠近光源的陰影上緣加上了淡淡的橘色。

 右上光源

C31 M28 Y21 K0

C8 M11 Y10 K0

C18 M17 Y15 K8

陰影

C0 M20 Y35 K0

覆蓋

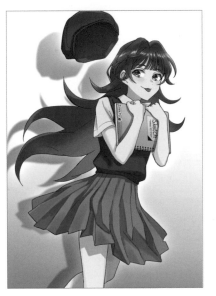

③ 對角色疊上陽光與陰影

再新增圖層，對角色疊上光源與陰影的漸層。

我將上半部設定為橘色系（陽光色）的[覆蓋]，將下半部設定為紫色系（陰影色）的[覆蓋]。

C2 M22
Y48 K0

C69 M64
Y43 K0

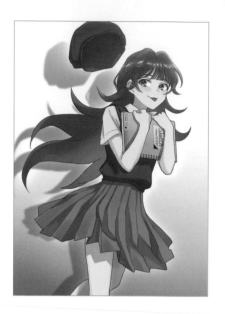

④ 使角色與陰影相融

新增圖層，使用與 初階1 相同的方法，模糊角色的某些部分，增添距離感。

這裡要在陰影的邊緣加上飽和度偏高的紫紅色線條。**混合模式**建議使用[實光]或[覆蓋]。

另外也要將角色的肌膚色調反映在陰影上。色彩帶出了角色與背景的關聯性，使兩者自然地融入畫面。

C4 M35
Y33 K0

C33 M38
Y8 K0

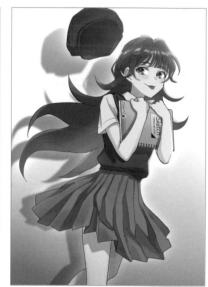

⑤ 畫上飄揚的灰塵

在角色前方用泛用的圓形筆刷，以筆壓隨機畫上一個個圓點，描繪灰塵。這麼做可以稍微增添一點遠近感。

近處的灰塵要畫出清晰的輪廓，加強辨識性。深處的灰塵則畫得較淡且模糊，使灰塵之間也有遠近的差別。這樣就完成了！

灰塵

完成！

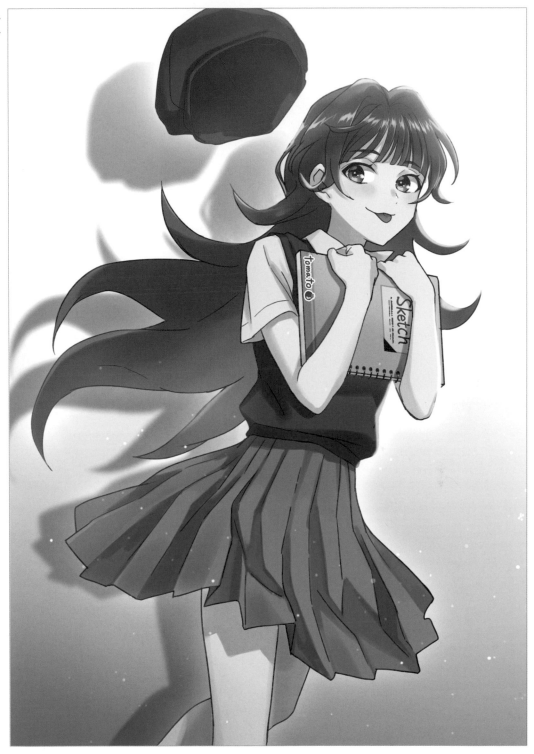

以閃閃發亮的特效描繪森林

這個方法可以在不具體描繪樹木的情況下，以氛圍來呈現類似森林的背景。

① 加上漸層

在尚未進行任何處理的角色圖層下方新增圖層，對上方2/3的面積加上漸層。

上方的明度偏低（顏色深），下方的明度與飽和度偏高（顏色淡且鮮豔）。另外，為了凸顯角色，我在角色與背景之間描繪了光暈。

詳細步驟請參照以下的解說。

如何加上漸層

❶ 準備角色圖層

準備尚未進行任何處理的角色圖層。

❷ 加上漸層

在角色圖層的下方加上約占2/3面積的漸層。

❸ 描繪光暈

為了凸顯角色，在角色與背景之間描繪光暈。混合模式建議使用 [覆蓋] 或 [實光]。

光暈

C35 M0
Y13 K0

▌圖層結構

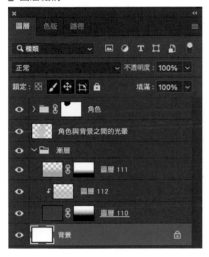

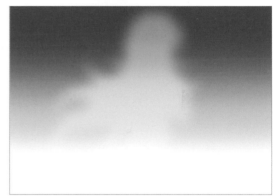

隱藏角色時的光暈狀態與色調

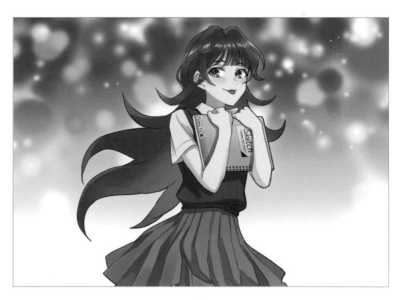

② 用圖層遮色片擦除顏色

對 ① 的圖層建立圖層遮色片，用圓形的噴槍適當擦除顏色。

單獨顯示建立圖層遮色片的部分

③ 描繪粒子

新增圖層，用筆刷描繪閃閃發亮的圓形，表現光的粒子。

因為情境是在森林之中，所以粒子的色調是「黃色（照射到陽光的樹葉顏色）、綠色（樹葉的顏色）、藍色（天空的顏色）、部分的白色」。**混合模式**是[強烈光源]。

關於這個部分，只要畫面上的色彩很漂亮，使用幾種顏色都可以。也可以依照個人喜好，嘗試各種**混合模式**！

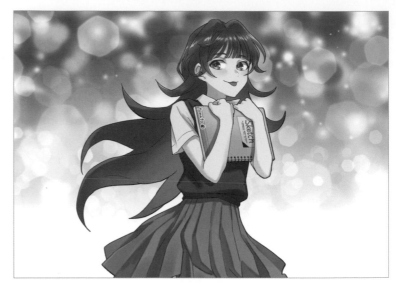

單獨顯示閃閃發亮的粒子

④ 疊上樹蔭效果

為了讓角色融入背景，要在角色身上疊上樹蔭效果（方法請參照第122頁）。

陰影的顏色使用的是萬用的灰色。考慮到陽光的色調，受光處使用的是橘色～黃色系。

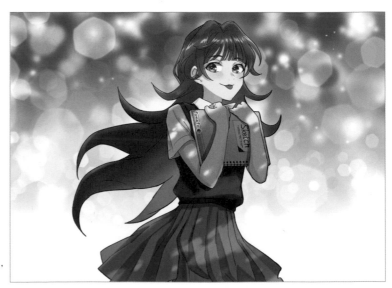

因為角色身上帶著樹蔭，使空間更有說服力了。

⑤ 加上亮面

在受到強光照射的部分，使用筆刷
畫上亮面。**混合模式**是［正常］。

● C24 M5
　 Y26 K0

○ C1 M0
　 Y16 K0

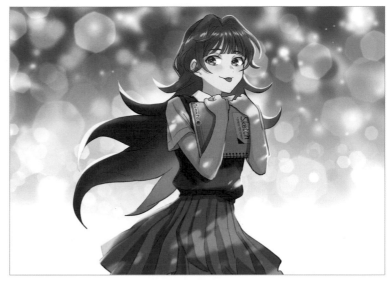

⑥ 用噴槍暈開

因為我覺得裙子好像太清晰了，所
以用噴槍刷上淡淡的顏色，使其融
入空間。
陰影面使用冷調的藍色系來描繪。
受光的部分使用陽光色，畫得更加
明亮。

● C25 M4　　　○ C1 M2
　 Y5 K0　　　　 Y15 K0

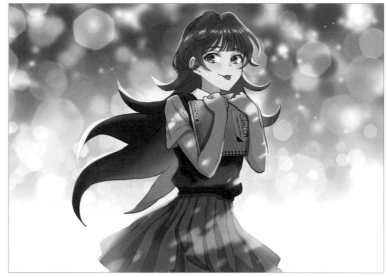

⑦ 暈開閃閃發亮的粒子

最後，按照〔濾鏡→模糊→高斯模糊〕的步驟，將閃閃發亮的粒子模糊成適當的
數值，就完成了！

＼完成！／

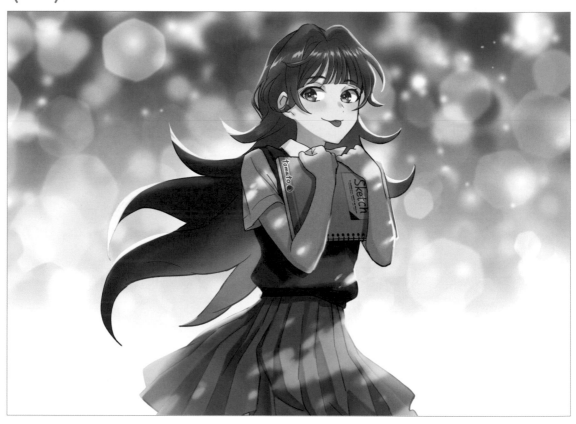

3　既簡單、效果又好！中階背景

中階1　用熱鬧的裝飾來描繪華麗的背景

這是用熱鬧的裝飾或效果來描繪華麗背景的方法。元素本身畫起來很簡單，但位置的編排與效果的營造方式會大幅影響最後的成品。

① 為角色加上帶有距離感的效果

按照與 初階1 〈以純白的空間為背景〉相同的步驟，追加光暈並對想要模糊的部分建立圖層遮色片，為角色加上帶有距離感的效果。

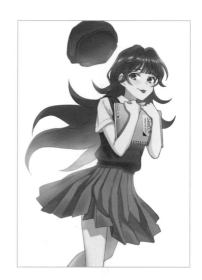

② 為背景加上漸層

為背景加上由上往下的藍色漸層。上層明度偏低（顏色深），下層明度與飽和度偏高（顏色淡且鮮豔）。

C71 M33
Y0 K0

C54 M6
Y0 K0

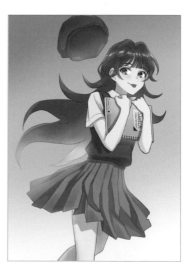

③ 畫上彩色紙片

在角色身後畫上隨風飛舞的彩色紙片。
請根據頭髮飄揚的方向，順著風描繪。另外，在角色與背景
之間加上光暈，用以凸顯角色。

隱藏角色，
單獨顯示光暈

彩色紙片可以
先畫一部分，
再用複製貼上的方式
增加數量會比較
有效率。

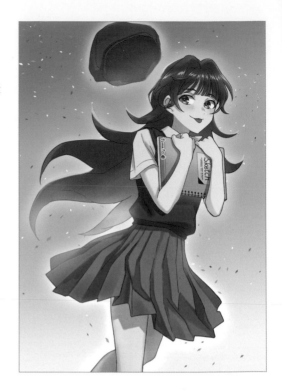

④ 追加緞帶

我想更清楚地表現風的方向，所以也加上了緞帶。

緞帶等輕盈的長條狀物體會隨風
飄揚，所以很適合用來將風的流
向視覺化喔！

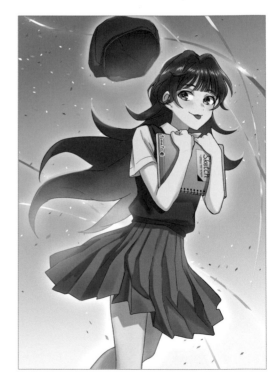

緞帶的畫法

❶ 使用泛用筆刷畫線

使用泛用的圓形筆刷（這裡使用「實邊圓形」），順著風向畫出飄揚的線條。將筆刷改成扁平狀會比較好畫。

不用想得太困難，看起來大概像緞帶就行了！

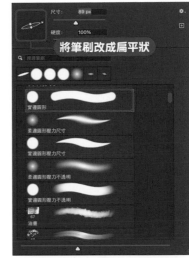

❷ 鎖定圖層並上色

套用圖層鎖定，就可以鎖定該圖層，不會塗到該圖層的範圍之外。想要解除鎖定的時候，請再次點擊該圖層，移除鎖頭的圖案。

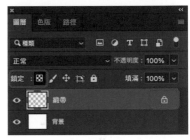

❸ 描繪細節

使用同色系的顏色，畫上「深、中、淡」的3個階調。將明亮的部分畫得接近白色，就會在藍天的背景中顯得閃閃發光，非常漂亮。

這樣就完成緞帶了！

書上不同顏色的幾條緞帶，就能讓畫面變得更華麗！

⑤ 也在近處畫上彩色紙片

在角色的前方畫上隨風飛舞的彩色紙片。為了表現遠近感，請畫得比③在後方飛揚的彩色紙片更大。

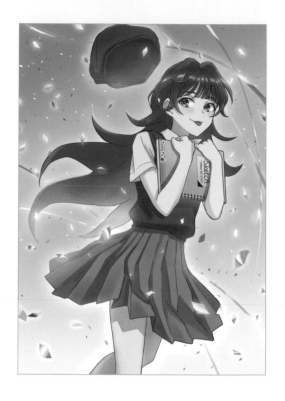

⑥ 在近處畫上緞帶

也在角色的前方畫上隨風飛舞的緞帶。為了讓焦點對準角色，所以近處的緞帶可以加上模糊效果。在裙子上描繪前方緞帶的陰影，就可以增添真實感，使畫面更加立體。

雖然陰影可能不會落在這個地方……但在這一章，只要畫得有模有樣就OK了！

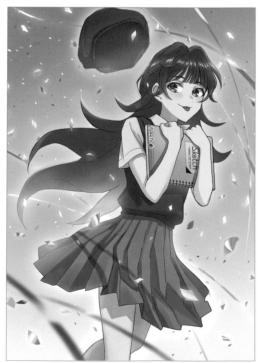

7 使用覆蓋來增添陽光與空氣感

使用[覆蓋]，在角色的右上角加上橘色系的光暈，模擬陽光。

我想在左下角加上一點清透的空氣感，所以同樣使用[覆蓋]製造泛白（散發白光）的效果。這樣就完成了！

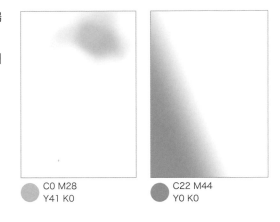

● C0 M28
Y41 K0

● C22 M44
Y0 K0

POINT

為了使畫面更加華麗

為了讓緞帶與彩色紙片顯得很華麗，我沿著右下到左上的風向描繪。右下角是風的來源，所以我用較大的彩色紙片來表現強勁的風勢，愈往左上則尺寸愈小，表現一陣風吹過的樣子。

畫上一些強烈反射陽光的部分，就能營造變化，使畫面給人的印象更加華麗喔！

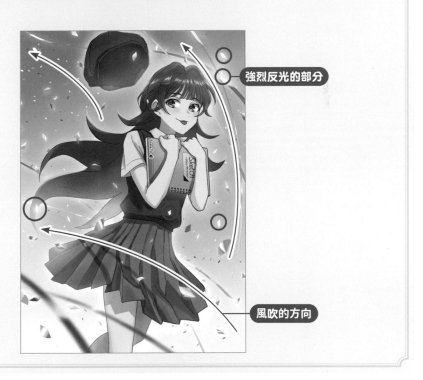

強烈反光的部分

風吹的方向

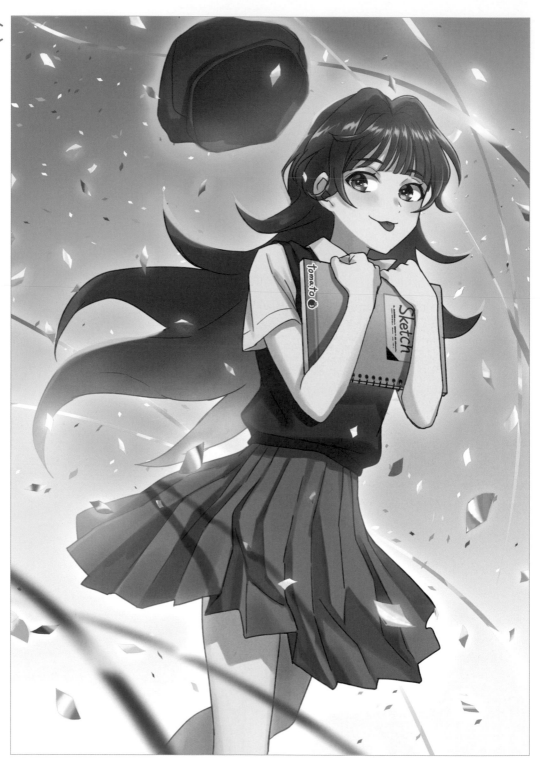

tomato 筆記 ✏️

右圖的插畫是以舞台的畫法與打光方式為題材的
中階背景。
可是基於某個理由，我最後沒有採用它。
大家知道不採用的理由是什麼嗎？

畫出在本章大為活躍的真人比例 tomato 的朋友
S 給了我一個建議，我才驚覺這一點。
那就是……

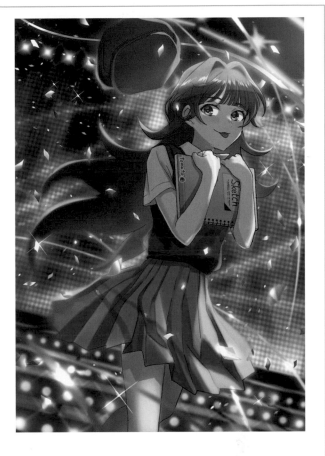

朋友 S

拿著素描簿、穿著制服的
女孩子為什麼會站在
演唱會的舞台上（笑）？

tomato

……有道理!!

沒錯！直到朋友 S 給我建議之前，我都只考慮到插畫的視覺效果，沒發現角色的服裝和持有物跟背景格格不入的事
實……。

透視有沒有歪掉、角色與背景是否位於同樣的視平線上……等理論上的對錯確實很重要。不過，能不
能自然地表現「誰」、「在哪裡」、「做些什麼」的情境，也是創作插畫時很重要的一點。

各位在完成插畫之前，也請試著用客觀的角度確認畫中的情境是否自然！或許會在不知不覺中畫出奇
怪的狀況呢（笑）。

不需要透視！描繪星空

這個方法不需要顧慮透視感，光靠特效就能表現氛圍與立體感，以及星空的美麗。特效的編排是其中的重點。

1 準備角色插畫

準備沒有加上空氣感等其他效果的原始角色。

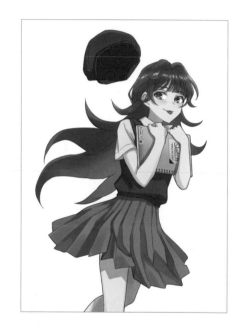

2 使用漸層來描繪夜空

新增圖層，首先用偏深的藍色加上漸層。上層明度偏低（顏色深），
下層明度與飽和度偏高（顏色淡且鮮艷）。

C100 M100
Y56 K27

C33 M30
Y12 K0

C85 M64
Y5 K0

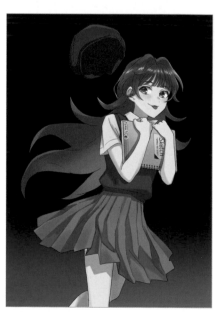

③ 描繪銀河

新增另一個圖層，使用帶著一點質感的筆刷來描繪銀河。任何**混合模式**都可以，這次我是使用[正常]來描繪。

我以近處寬、遠處窄的方式，描繪右上至左下的線條。這麼一來，就算是沒有透視線的空間，也會產生遠近感。

■ 描繪銀河的筆刷

近處寬

遠處窄

> 這裡使用的是
> 我自製的筆刷！
> 就像扁平的刷子一樣，
> 是帶著粗糙質感的筆刷。

④ 描繪星星

畫出細小的星星。

> 只要在畫面上描繪
> 細小的點點就行了！

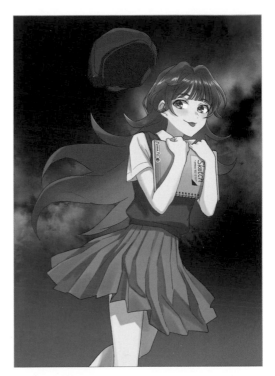

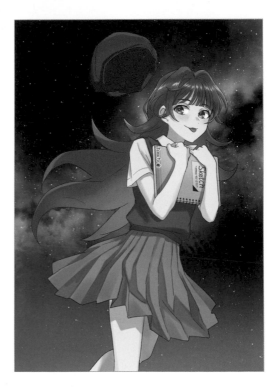

⑤ 畫出星星的大小變化

用不同的大小與明度差異，畫出特別大或特別亮的星星，使
畫面更有變化。

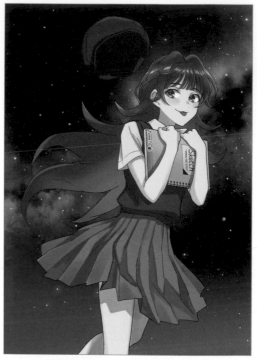

⑥ 在背景與角色之間描繪光暈

使用藍色系或紫色系等可以融入夜空的色調，在角色與背景
之間描繪光暈。這麼一來，角色就不會埋沒在背景之中了。

光暈

C10 M16
Y20 K0

C71 M55
Y2 K0

C26 M41
Y0 K0

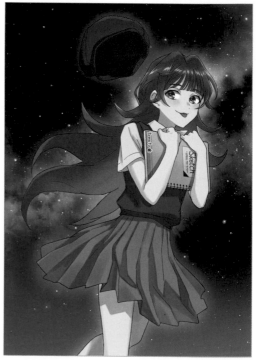

⑦ 描繪羽毛的特效

在角色前方描繪隨風飛舞的羽毛特效。以這幅插畫為例，我讓羽毛從近處往左繞向角色的身後，在畫面上製造「曲線」。

排列景物的時候，請思考如何營造畫面的立體感。

環繞著角色
往後方飛舞

⑧ 調整不透明度

雖然有月光的照耀，但目前的角色還是太過明亮了。讓角色稍微融入背景才能畫出自然的夜空，所以我用[色彩增值]為整個角色加上明度偏高的夜空色調，然後調整到適當的**不透明度**。這幅插畫的設定是61%。這樣就完成了！

● C48 M38
Y30 K0

POINT

關於不透明度的調整

如果角色的陰影是偏深的藍色系，就會使膚色顯得黯淡，或是讓角色變得陰沉而沒有存在感，所以才要視情況調整不透明度以免發生這種情況。

tomato 筆記

右圖是隱藏角色與星星的銀河。就算畫得這麼粗糙也沒關係！看起來還是很像銀河的！請在中央留下比較清晰的部分，以免讓整體畫面顯得太模糊。顯示星星之後，就不會讓人覺得粗糙了。

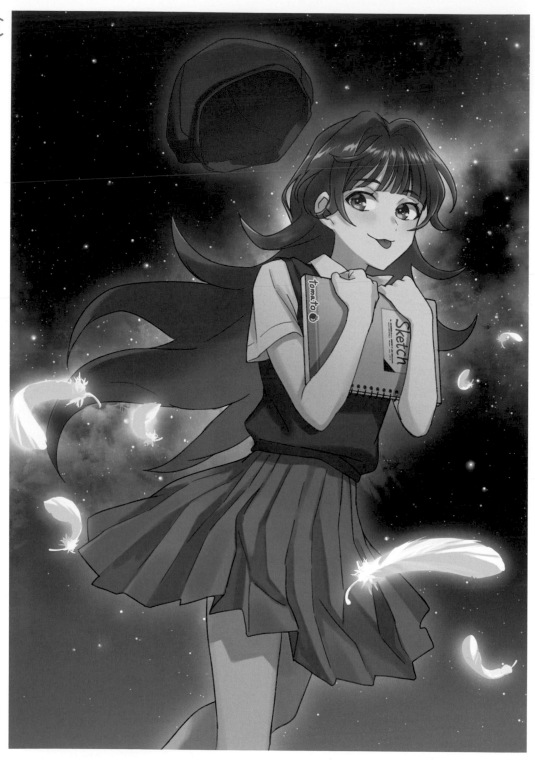

完成！

中階3　用許多角色畫出俏皮感

這是在畫面上點綴貼紙風的角色插畫，畫出俏皮背景的方法。不需要注意透視。試著享受設計的樂趣吧！

 準備角色插畫

準備尚未進行任何處理的原始角色。

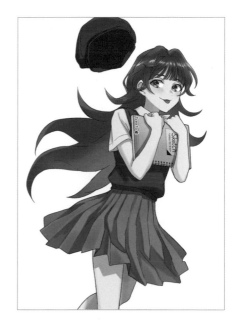

 描繪邊框並調整角色的色調

新增圖層，用2種顏色描繪背景的邊框。

調整角色的色調，使角色能夠融入邊框。

這幅作品使用了**混合模式**：[柔光]、**不透明度**：70%、**色彩調整**：

鮭魚粉來調整角色的整體色調。

因為我這次想做的是平面風的作品，所

以沒有在角色與背景之間描繪光暈。

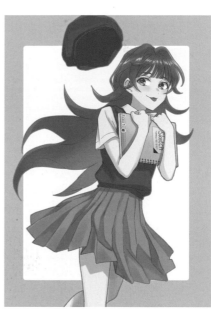

背景

● C18 M24
　Y2 K0

○ C3 M2
　Y16 K0

色彩調整

● C4 M38
　Y7 K0

③ 編排貼紙風的插畫

將迷你角色做成貼紙風的素材，編排在畫面上。

也可以將與角色
有關的物品，或是
星星、愛心等圖案
做成貼紙的樣子！

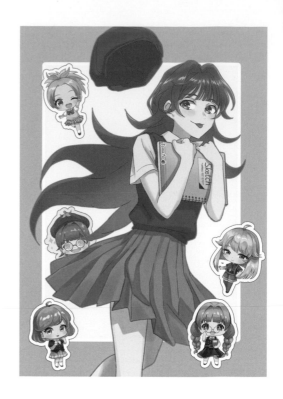

貼紙風素材的作法

❶ 雙擊想要做成貼紙的圖層，進行各種設定

1　雙擊圖層，就會顯示「圖層樣式」的對話框。

2　將圖層效果的「筆畫」打勾。

3　右邊會顯示「筆畫」的詳細內容，將位置、混合模式、不透明設定如下，再選擇偏好的顏色和尺寸，然後點擊「確定」鈕。

位置	外部
混合模式	正常
不透明	100%

❷ 加上輪廓線

1　將尺寸設定得偏粗，輪廓線就會擴大，變成類似貼紙的外觀。

2　將這個狀態的圖層整理到群組中，在群組的狀態下重複❶的步驟，就能在白色輪廓線的外圍再加上輪廓線。

將尺寸設定得偏粗，
輪廓線就會擴大

▌ 只有白色的輪廓線

▌ 在白色輪廓線外圍加上黑色輪廓線

 在背景的內框中追加插畫

在內框中描繪番茄。

畫得太過寫實的話，就會在俏皮的風格中顯得突兀，所以這裡刻意畫得比較平面。

我使用與貼紙相同的製作方式，加上了白色的輪廓線與偏細的藍色輪廓線。因為使用了與紅色相反的藍色，所以多了一點時髦的味道。

框內只有一種顏色就太單調了，所以我用同色系的顏色劃分了框內的面積。再加上白色的圓點，就會變得像漫畫的網點一樣可愛。

畫上與主要角色的形象相符的元素也不錯。

藍色輪廓線

C65 M3
Y0 K0

框內

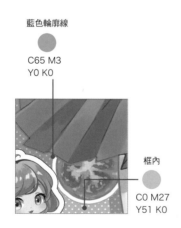

C0 M27
Y51 K0

 5 **在背景的外框中追加設計**

設計外框的造型。

成品給人的印象是「80、90年代的少女漫畫風」。畫上彈跳的線條與圓潤的星星，作品的風格就更復古了。

因為番茄是主要元素，所以框外的設計元素會採用可以襯托紅色番茄的配色。基於同樣的理由，我沒有畫上其他具有複雜細節的元素。

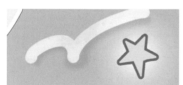

表現復古風的重點是
將線條與星星都畫得圓潤而沒有稜角！

⑥ 微調設計

我覺得外框太樸素了，於是加上圓點，也調整了星星的大小與位置。

最後加上簽名。我想讓簽名也帶有復古的氛圍，所以加上發光效果，設計成霓虹燈管的造型。這樣就完成了！

隱藏角色與貼紙的狀態

POINT

一開始就決定設計的方向

沒有設定一個目標就會在過程中猶豫不決，像是倉促上路一樣，必須花費許多心力調整。

由於這次的主題是復古，

● 80、90年代的少女漫畫風格　← 採用！

● 沉穩的大人風格

● 大頭貼風格

● 小學男生的大冒險風格

所以我想出了這些點子。

就算沒有明確的想法也沒關係，請先決定一個大致的方向。如果要問大概可以多模糊的話，「顏色像零食包裝一樣可愛，帶著甜美又柔和的氛圍」就夠了！

讓簽名發光的方法

❶ 雙擊想要製造發光效果的圖層，開啟「圖層樣式」對話框

1　將圖層效果的「外光暈」打勾。

2　右邊會顯示「外光暈」的詳細內容，在這裡設定「混合模式」與「不透明」等項目。

3　選擇偏好的「顏色」。我配合內框的設計，將這裡設定為〔 C1 M16 Y27 K0 〕。

4　點擊「確定」鈕。

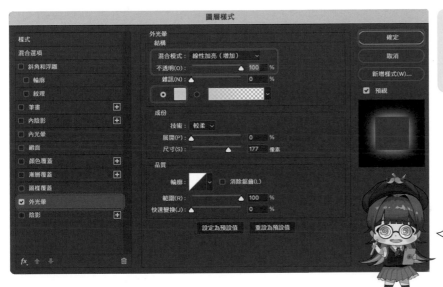

混合模式
線性加亮（增加）

不透明　100%

C1 M16
Y27 K0

混合模式只是
其中一例。
大家可以依自己的喜好
多多嘗試！

❷ 調整到偏好的尺寸

1　在「圖層樣式」對話框的「尺寸」輸入數值，調整到適當的大小。

2　調整結束之後，與❶同樣點擊「確定」鈕。

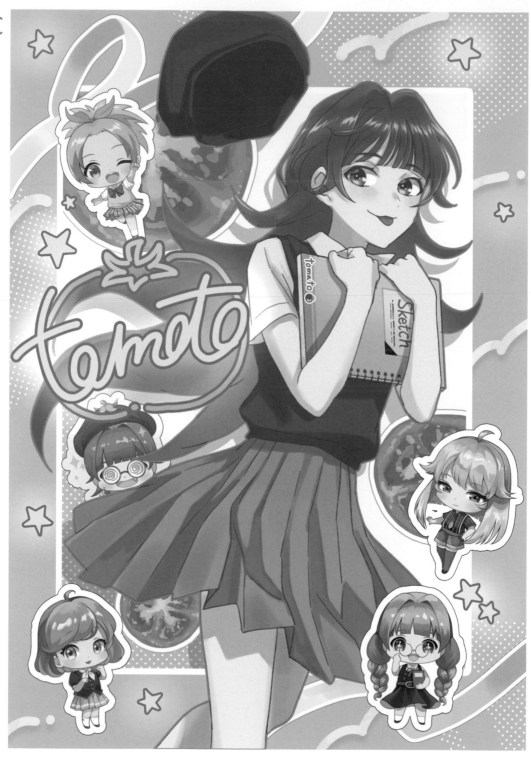

4　輕鬆描繪大海或植物！高階背景

高階1　單就視平線的設定來描繪大海

試著單就視平線來描繪海邊的風景吧。只要注意景物的排列方向，就能營造透視感。

1　準備角色插畫

準備尚未進行任何處理的原始角色。設定視平線與角色的重心。

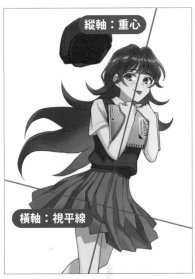

縱軸：重心

橫軸：視平線

2　描繪藍天

新增圖層，描繪背景。用藍色的漸層為背景上色，模擬藍天。

C83 M18
Y0 K0

C40 M0
Y2 K0

③ 描繪雲朵

使用筆刷，在天上描繪雲朵。首先單用白色描繪就OK了！
排列雲朵時要注意深度，畫成從近處隨風飄到遠處的樣子。

！重要！

因為視平線以下是地面或水面，所以請注意不要
將雲朵畫到視平線以下。
請將視平線以上視為天空，將視平線以下視為地
面。

■ 描繪雲朵時使用的筆刷

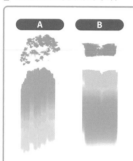

| A | B |

使用A來描繪雲朵的輪廓，使用B
來為雲朵的陰影面上色。
tomato老師有免費上傳A筆刷，
請各位務必下載來使用看看（請參
照第134頁）。
就算沒有B筆刷，也可以單用A筆
刷上色喔！

2種都是
我自製的筆刷！

④ 為雲朵畫上陰影

在塗滿白色的雲朵上描繪陰影。

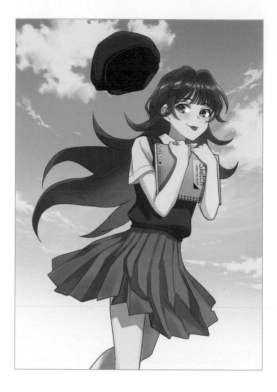

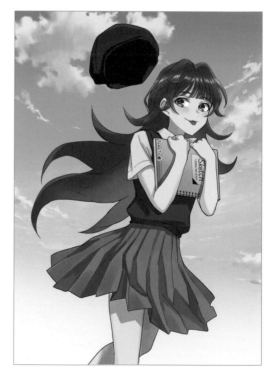

雲朵的畫法

❶ 描繪雲朵的輪廓

用單色描繪雲朵的輪廓。

使用筆刷

天空的顏色　　　雲朵的顏色

● C81 M11　　● C17 M1
　Y0 K0　　　　　Y3 K0

❷ 描繪雲朵的陰影

描繪雲朵的陰影。陰影的顏色稍微有深淺之分會更好！

使用筆刷

雲朵的陰影

● C45 M5
　Y0 K0

❸ 使用指尖工具延伸色彩

使用「指尖工具」延伸雲朵的輪廓。在周圍畫上淡淡的細碎雲朵。

❹ 加亮被陽光照射的部分

使用 [覆蓋] 或 [線性加亮] 使受到日光照射的部分更亮。

指尖工具

強度在 10～15%左右

3

學習背景的基礎畫法

⑤ 畫上大海與沙灘

在視平線下方描繪大海與沙灘。

如果是磁磚或磚塊等包含許多線條的地面，就需要透視法（消失點等等）的相關知識。不過，這次只要注意水邊的線條就沒問題了。

水邊的線條如果呈銳角，地面看起來就會像是升起來一樣。為了避免這種情形，訣竅是不要讓水邊的線條與視平線構成銳角。如果覺得地面看起來好像有點升起來時，就試著把水邊的線條畫得更平緩一點吧。

C68 M13
Y0 K0

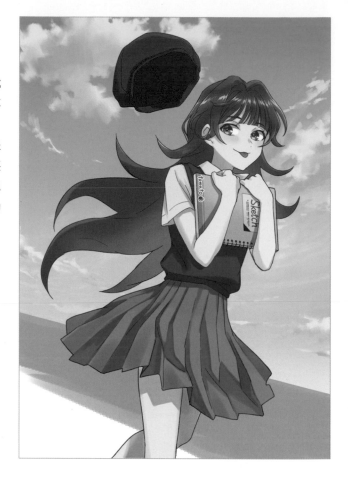

水邊的線條

水邊的線條呈現很陡的角度，所以地面看起來像是升起來的樣子。

畫成這麼平緩的角度。
請不要將角度畫得跟視平線相差太多。

覺得「角色與背景顯得格格不入」的時候，該怎麼辦才好呢？

遇到這種情況，很有可能是搞錯視平線的設定了！
舉例來說，角色明明是從正面描繪，視平線卻設定得太高，就會只有背景是俯視的狀態，
反過來也一樣。

> **應對法**
>
> 以角色為主，背景為輔的情況
> 配合角色的視角，設定正確的視平線。
>
> 以背景為主，角色為輔的情況
> 首先畫出背景構圖的大草稿，再設定視平線，然後編排角色的位置。

⑥ 追加淺灘的質感 與遠景的島嶼

在沙灘與海水的交界處畫上沙灘的色調，表現
淺灘的質感。海水的藍色與沙灘的顏色混合成
黃綠色，使色調更加豐富了。
我也在遠景追加了島嶼。

沙灘與海水的交界處

● C36 M1
Y25 K0　　○ C3 M7
Y11 K0

遠景的島嶼

● C24 M20
Y37 K0　　● C67 M24
Y56 K0　　● C61 M3
Y58 K0

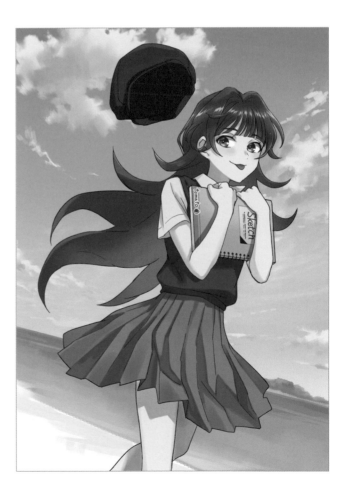

描繪島嶼的訣竅

描繪遠景的島嶼時，請注重輪廓的勾勒。整體呈現山形，重點的隆起處要設定為2個以上。

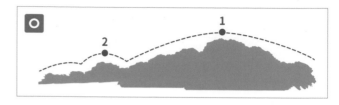

只有1個隆起處的情況

比起有2個隆起處的造型，只有1個隆起處會稍微欠缺真實感。除非是想要簡化造型或是有其他目的，否則畫出2個隆起處會比較自然。

(7) 畫上浪花

在海邊描繪浪花。

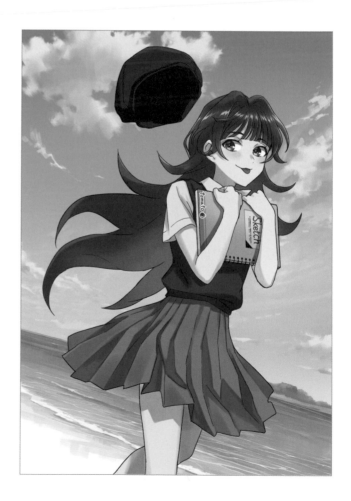

浪花的畫法

❶ 描繪浪花

以類似連接寬鬆橢圓形的方式來描繪浪花。使用曲線來描繪，避免畫出銳利的角。

沙灘

C5 M11 Y30 K0　　C2 M4 Y13 K0

海水

C100 M55 Y18 K0　　C66 M8 Y24 K0　　C24 M0 Y15 K0

浪花

C5 M0 Y9 K0　　C19 M4 Y11 K0　　C29 M10 Y8 K0

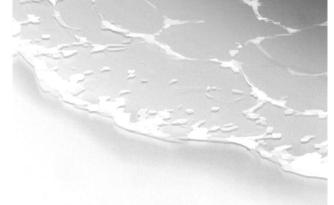

❷ 描繪浪花的陰影、沙灘的部分

描繪浪花的陰影與滲水而變深的沙灘部分。**混合模式**都是使用[色彩增值]。另外，在沙灘上描繪浪花的倒影，就能增添透明感。

浪花的陰影　　**滲水的沙灘部分**

C39 M31 Y47 K0　　C20 M14 Y33 K0

沙灘的浪花倒影

C5 M1 Y6 K0

浪花的倒影是用[濾色]模式來描繪。

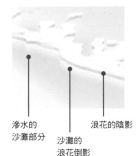

滲水的沙灘部分

沙灘的浪花倒影

浪花的陰影

3

學習背景的基礎畫法

109

❸ 描繪不透明度較低的浪花

使用與❶相同的方法，在一開始描繪的浪花下方的圖層，描繪**不透明度**降低至43%的浪花。不透明度的數值可依喜好，自行設定。

下層的浪花

 C26 M2
Y16 K0

步驟❸與❹是
描繪近景浪花的步驟。
如果是遠景的浪花，
只要畫到❷就OK了！

❹ 描繪亮面

為浪花畫上強烈反光的部分與亮面。**混合模式**是［線性加亮（增加）］。兩層浪花稍微模糊一點會比較自然。將下層的浪花設定得比上層的浪花更模糊，製造遠近感吧。

另外，我在圖層的最上方疊上太陽光暈，設定為**混合模式**［覆蓋］，**不透明度**100%。

亮面

○ C0 M0
Y0 K0

太陽光暈

⑧ 描繪光暈

在角色與背景之間描繪光暈，並畫上光源在右上方的陽光光暈。

這麼做是為了避免角色過度融入背景。右上方的光源則是為了表現夏天的強烈陽光。

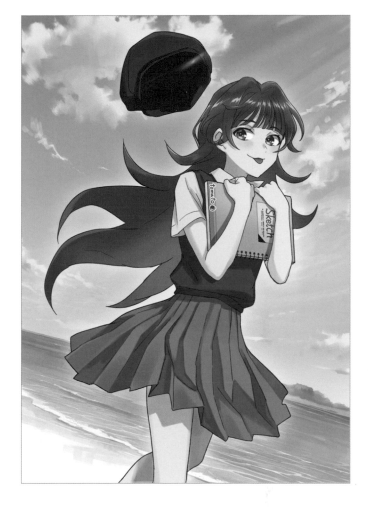

 C31 M8
Y0 K0

⑨ 微調角色

為角色加上亮面與空氣感，作品就完成了！

亮面

高階2 以正面的視角來描繪有深度的背景

即使是單純的正面視角，只要編排景物並加上樹蔭的效果，也能畫出具有深度的華麗畫面。

① 設定視平線與角色的重心，為背景上色

編排角色的位置，設定視平線與角色的重心。這裡設定成沒有傾斜的垂直狀態。

背景選用的配色類似不會過於顯眼的素色壁紙。接下來要在前方描繪其他景物，所以採用白色或米色等溫和的色調，才能襯托景物。

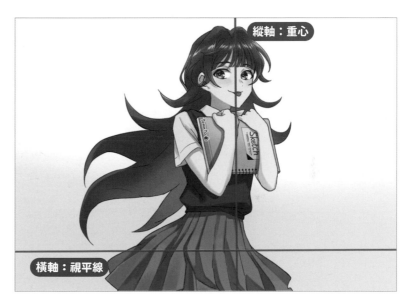

縱軸：重心

橫軸：視平線

② 描繪磚牆

在視平線下方描繪花壇的磚牆。

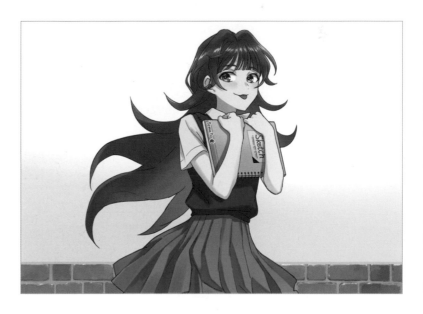

磚牆的畫法

使用的筆刷可以自由選擇！這裡使用的是泛用的圓形筆刷。

❶ 複製磚塊的外框，做出紋路

用筆刷畫出一個磚塊的外框。

複製並稍微往上下左右挪動，就能做出磚牆的紋路。

磚塊的外框

 C27 M33
Y31 K0

❷ 隨機配色

填滿顏色之後，再使用約4種顏色進行隨機配色，增加色彩的變化。

磚牆

 C27 M47　　 C34 M49
Y47 K0　　　　Y45 K0

C29 M55　　C39 M53
Y49 K0　　　　Y54 K0

❸ 描繪磚牆的斑駁、陰影與缺角

使用**混合模式**[色彩增值]、**不透明度**30%，為整面磚牆加上斑駁的筆觸。

斑駁的筆觸

 C26 M33
Y32 K0

使用**混合模式**[正常]，畫上亮面、陰影、缺角。這樣就完成了！

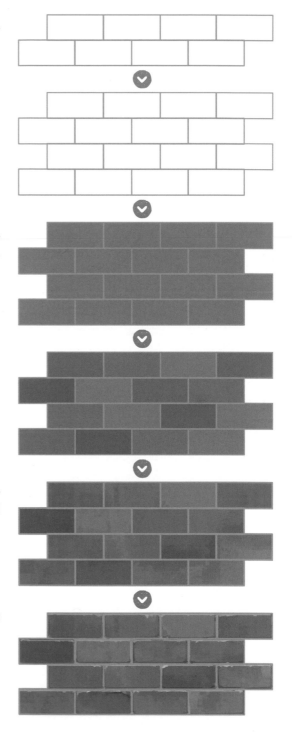

③ 描繪灌木

在磚牆上方描繪灌木。

灌木的畫法

❶ 描繪輪廓

使用筆刷，以平塗的方式畫出橫條狀的灌木輪廓。葉子翹起的部分則以蓋章的方式，用筆刷一點一點地畫上去。

▊ 使用筆刷

跟描繪樹蔭的筆刷相同！

❷ 加上深淺

從陰暗的部分開始加上深淺。利用筆刷的筆壓，描繪的時候要稍微保留❶所塗上的底色。

▊ 使用筆刷

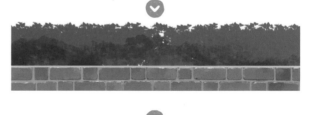

❸ 為明亮的部分加上深淺

以相同的方法，也為明亮的部分加上深淺。上色時的重點是活用底色的色調！

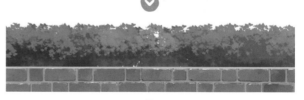

❹ 描繪最明亮的部分

為最明亮的部分上色。最後使用筆刷，以蓋章的方式來調整葉子的輪廓就完成了！

▊ 使用筆刷

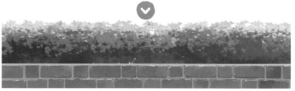

描繪柵欄與柵欄的陰影

描繪柵欄與柵欄的陰影。請考慮光源，決定陰影的位置。

在白色背景上畫陰影，就會讓白色背景顯得像牆壁。

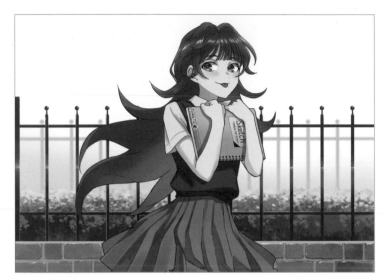

柵欄

 C82 M71
Y58 K22

C68 M51
Y40 K2

C42 M22
Y13 K2

柵欄的陰影

C21 M14
Y7 K0

5 **描繪藤蔓**

在牆壁上描繪藤蔓。

隨意畫上一些花朵，就能增加色彩數，使畫面更華麗。

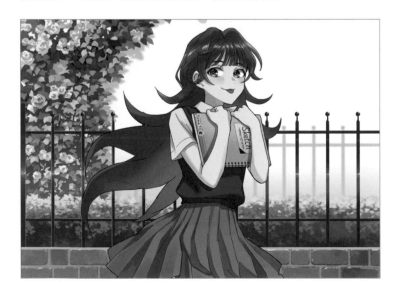

藤蔓與花朵的畫法

❶ 描繪輪廓

一口氣畫好藤蔓與葉子的輪廓。用遮色片消除一部分，製造縫隙吧。

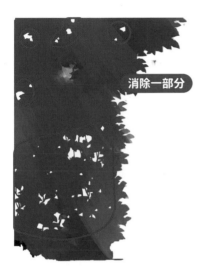

消除一部分

❷ 描繪明亮的葉子

使用與描繪灌木相同的方法，在前方畫上明亮的葉子。筆刷可以使用泛用的圓形筆刷。仔細描繪縫隙周圍，就能呈現立體感。

有了明暗差距就能製造深淺層次，一口氣提升立體感！

❸ 保留要畫上花朵的地方

保留要畫上花朵的地方。因為不論是葉子還是花，畫得太過平均就會給人呆板的印象。

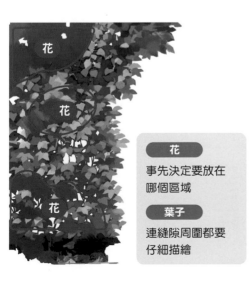

花

花
事先決定要放在哪個區域

葉子
連縫隙周圍都要仔細描繪

❹ 描繪花朵

既然是遠景，將花朵畫得這麼潦草也沒問題。如果覺得花朵太難描繪，也可以「挖剪」照片再進行修改（請參照第118頁）。

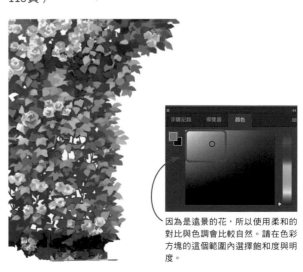

因為是遠景的花，所以使用柔和的對比與色調會比較自然。請在色彩方塊的這個範圍內選擇飽和度與明度。

使用「挖剪圖案」濾鏡將照片改成插畫風的方法

❶ 準備照片

準備自己拍攝的照片，或是免費素材。

自己拍攝的照片

❷ 加上「挖剪圖案」濾鏡

在Photoshop的濾鏡收藏館之中點選「藝術風」的「挖剪圖案」。視情況調整層級數與邊緣的數值，直到不會過度破壞照片細節的程度。

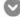

> 這張圖片
> 剛剛好適合！

調整得稍微明亮一點。原始照片的對比太強，色調也太深，所以要在挖剪後調整明度與對比。

塗改陰影的部分和看起來像雜訊的多餘部分。使用照片來進行加工的時候，重點不是畫得更精細，而是蓋過瑣碎的部分。

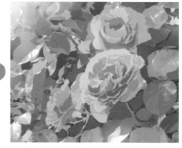

在這個階段用覆蓋加上效果就會變成類似插畫的風格，比照片更華麗。

比較

照片

「挖剪」＋修改

「挖剪」＋修改的手法很適合用來描繪植物或山林等自然景物。因為細節會消失，所以不適合需要詳細描繪的近景，但用來描繪資訊量不多的遠景時就非常方便。難以從零開始描繪的時候，各位也可以試試這種從照片開始加工的方法！

⑥ 描繪樹蔭與柵欄的陰影

描繪投射在牆壁上的樹蔭與柵欄的陰影。樹蔭的邊緣要使用接近陽光的顏色，所以我選擇了飽和度高的橘色～粉紅色系。

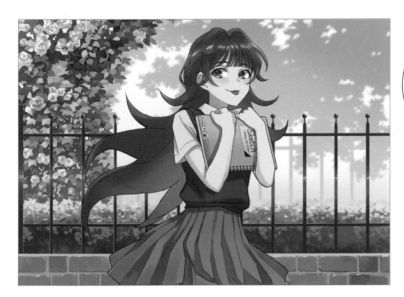

樹蔭的畫法
請參照後面
第123、124頁！

樹蔭

● C22 M13 Y8 K0	● C38 M27 Y20 K0

樹蔭的邊緣

● C11 M65 Y65 K0	● C0 M80 Y24 K0

⑦ 在近處描繪樹蔭

也在近處的磚牆上描繪樹蔭，表現畫面的深度。

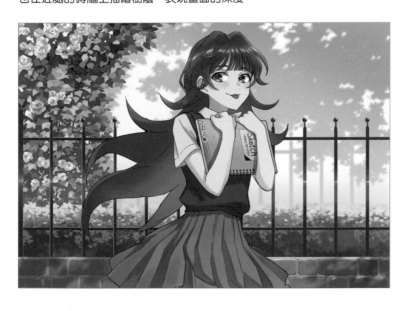

⑧ 使用[覆蓋] 強調陽光的明亮

在受到強光照射的部分使用**混合模式**[覆蓋]（橘色～粉紅色系），增添光輝。加上這層效果，就能讓陽光明顯變得更加強烈且溫暖。

加上效果時的重點是先設定陽光的顏色與陰影的顏色，然後單獨描繪需要增添味道的部分。

這麼一來就能避免色調雜亂，並且畫出華麗的畫面。

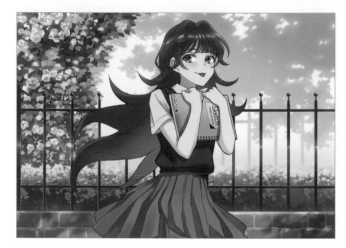

● C15 M36 Y49 K0

● C3 M38 Y28 K0

● C13 M0 Y42 K0

● C12 M9 Y19 K0

● C12 M41 Y34 K0

單獨顯示使用[覆蓋]描繪的部分

陽光 【白天】水藍色～藍色系　　【傍晚】黃色～橘色系
在受到陽光影響的地方，使用[覆蓋]、[實光]、[濾色]等模式增添效果。

陰天或下雪 陽光會被厚厚的雲層遮住，所以不常使用效果光暈。

月光 模擬藍白色的柔和月光，
使用[覆蓋]、[實光]、[濾色]等模式增添效果。

要在受陽光影響較小的地方增添效果時，會使用接近陰影的色調。以這幅插畫為例，因為時段是設定在稍微接近傍晚的時候，所以陽光是橘色～粉紅色，陰影是紫色～藍色。

增添效果時，與其「單純把畫面弄得更華麗、更繽紛」，不如「遵循光影的原則，使畫面更豐富」，才能營造具有統一感與空氣感的畫面。

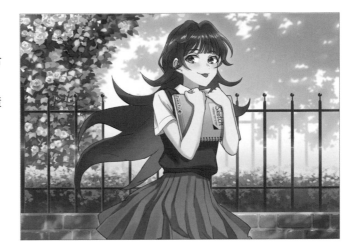

⑨ 使用色彩平衡來調整色彩

為了避免讓角色顯得突兀，要稍微調整成符合背景的色彩。

在這裡，我使用「色彩平衡」將色彩調整成黃色系。

調整色彩的方法

❶ 點選「色彩平衡」

選取想要調整色彩的圖層，點擊圖層面板的 ◑ 按鈕，選擇「色彩平衡」。

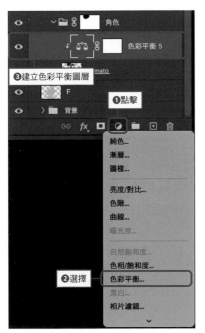

套用色彩平衡的圖層會顯示天秤的圖案。

❷ 調整每個色調的色彩平衡

顯示「色彩平衡」對話框之後，分別調整「陰影」、「中間調」、「亮部」等3種色調，調出喜歡的顏色。

透過「色彩平衡」，就算是上色之後也能進行細部的調整。

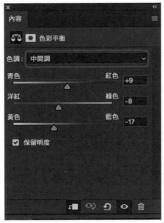

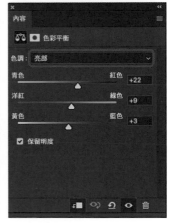

⑩ 對角色追加樹蔭與亮面

也對角色追加樹蔭與亮面。

落在角色身上的樹蔭使用了「色階」。

因為我想讓角色的臉部保持清晰，所以用遮色片消除了受光處的顏色，讓陰影不會遮蓋到臉部。

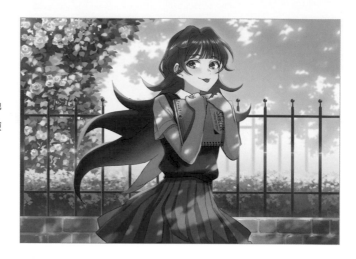

如何描繪落在角色身上的樹蔭

❶ 點選「色階」

選取想要調整色階的圖層，點擊圖層面板的 ⊘ 按鈕，選擇「色階」。

❷ 用▲滑桿調整亮度

顯示「色階」對話框之後，左右移動陰影滑桿▲的位置，改變直方圖的形狀以調整亮度。

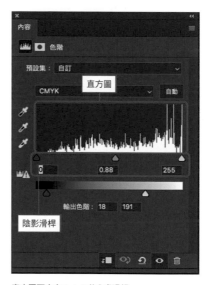

直方圖下方有▲▲△共3處滑桿。

將▲往右拖曳，影像的陰暗部分就會變亮，對比也會隨之減弱。

另外，拖曳△的話，影像的明亮部分就會變暗，對比也會隨之減弱。

3

▌調整色階前

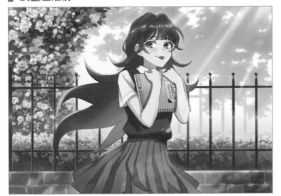

▌調整色階後

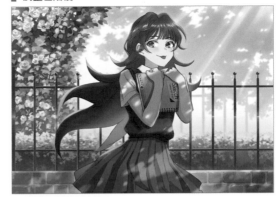

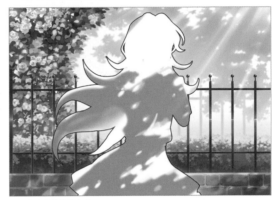

單獨顯示色階的遮色片

根據情境與呈現方式，有時候也會在臉上描繪明顯的陰影。

考慮作品的氛圍和手法，選用適合的效果吧。

背景的樹蔭畫法

畫出樹木的影子之後，再挖空受光的部分。

☀ 右上光源

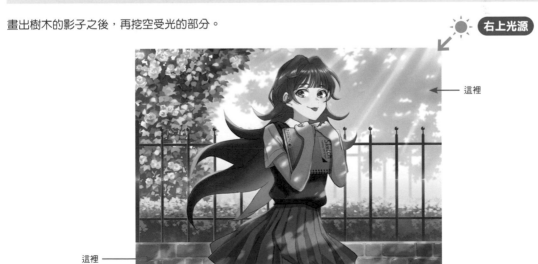

這裡

這裡

123

❶ 準備筆刷

使用的筆刷是 tomato 的植物筆刷。

> 關於原創筆刷，
> 請參照第134頁！

❷ 描繪葉子的陰影

按照陰影會朝光源的方向延伸的原則，描繪葉子的陰影。

以蓋印章的方式使用❶的筆刷。這個時候，請記得留下受光的縫隙。

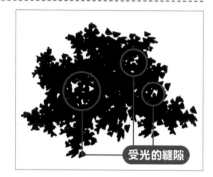
受光的縫隙

❸ 將受光的縫隙畫成不同的尺寸

將受光的縫隙畫成大小不一的樣子。太小的縫隙反而會變得像雜訊，所以我會用塗改的方式蓋過它。

❹ 調整

將陰影的**混合模式**改成[**色彩增值**]。

用飽和度高的顏色來處理陰影的輪廓線，再加上模糊效果就完成了！

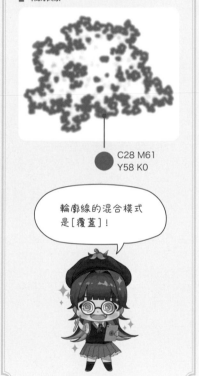

POINT

輪廓線的顏色

輪廓線請使用飽和度高的顏色。這與光源的色調有關。

因為這次的光源設定為稍偏傍晚的陽光，所以我用橘色～黃色系來處理輪廓線。

■ 輪廓線

C28 M61
Y58 K0

> 輪廓線的混合模式
> 是[覆蓋]！

⑪ 畫上光暈

在右上角描繪光暈，作品就完成了！

＼完成！／

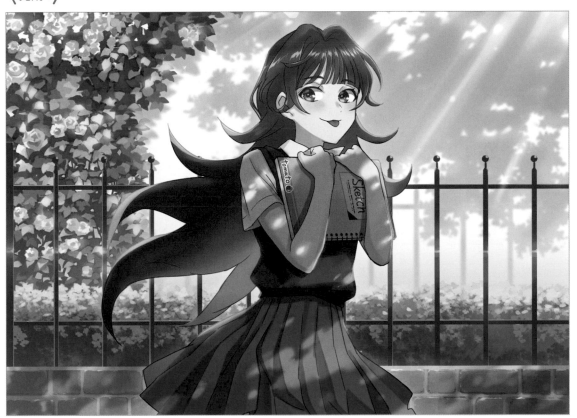

以強調新鮮的元素與質感來呈現

不必顧慮背景的透視感,使用強調新鮮的元素與質感來描繪背景。這個方法能畫出簡約又時髦的效果。

(1) 決定番茄的位置與水花的線條

這次,我要在角色周圍隨機編排番茄這種蔬菜。我想呈現蔬菜的新鮮感,所以決定再加上水花來搭配番茄。
我從近處(右邊)到深處(左邊)畫出和緩的曲線,標示出水花的方向。

POINT

物品的數量維持在奇數

要隨機編排物品的時候,我個人堅持將數量維持在奇數。
理由是偶數容易取得平衡,會給人左右對稱的整齊印象。

> 這當然不代表
> 取得平衡或偶數是不好的!
> 請配合插畫的氛圍,
> 編排出想要的效果吧。

切片的番茄

水花的方向

② 按照位置塗上底色

按照①所標示的位置，用底色畫出番茄與水花。

番茄

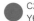
C2 M72
Y60 K0

水花

● C36 M13
Y12 K0

③ 仔細描繪番茄與水花

畫上一定程度的細節，能夠大致看出是什麼東西即可。
這幅作品畫的是番茄，但即使是描繪其他的物品，也只要能
大致看出是什麼東西就可以了。

水花的
詳細畫法
請見第128頁。

看起來大概像番茄的細節描繪

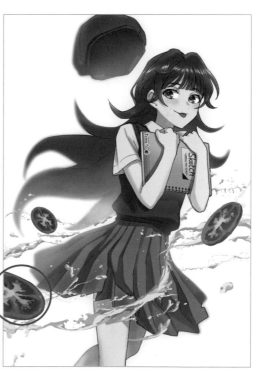

水花的畫法

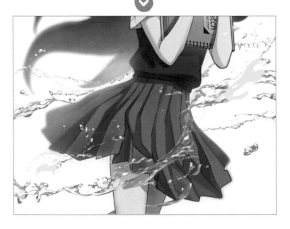

❶ 塗滿與背景相融的色調

先塗滿單色會比較容易辨認輪廓，所以請注意水的平滑曲線和水花的飛散狀況，調整輪廓的形狀。畫出細碎水花的纖細線條，就能呈現俐落的感覺。

❷ 畫上與底色相同色系的深色

沿著水的輪廓，畫上與底色相同色系的深色。為了表現水的透明感，請注意不要將深色的範圍畫得太大。重點是只將深色畫在輪廓的邊緣。

輪廓的邊緣

❸ 呈現水的透明感

在水的中央畫上深處景物的色調，看起來就會像是透出後方的景物，可以表現水的透明感。為角色前方的水畫上衣服或肌膚的顏色，就能畫出如圖的透明效果。

不用補畫的方式，使用**圖層遮色片**來消除色彩也能得到同樣的效果。

描繪水花時使用的顏色大約是3 ～ 4種。

這次的背景是白色，所以我統一使用最正統的白色～藍色系。

亮面	底色	深色	更深色
○ C8 M1 Y4 K0	○ C16 M3 Y4 K0	○ C36 M18 Y16 K0	● C60 M44 Y38 K0

④ 更仔細描繪番茄與水花

將番茄與水花的質感描繪得更加寫實。

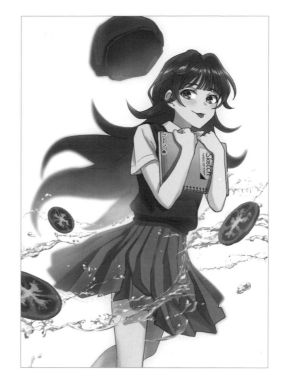

⑤ 為番茄加上質感與線稿

為番茄加上質感與線稿。

如果近處的番茄太寫實，就會顯得跟角色的插畫風格不太搭調，所以我決定為番茄加上輪廓線，調整成接近插畫的風格。我也將紅色的色調改得更豐富，為簡單的畫面增添變化。

色相環的紅色附近。我選擇相鄰的色調，讓紅色的層次更加豐富。

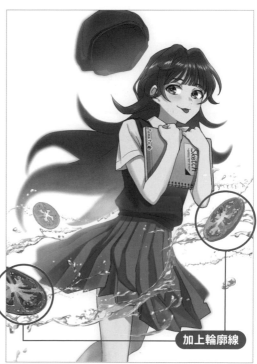

加上輪廓線

為番茄加上線稿

❶ 取得輪廓線

複製番茄的圖層，總共2個圖層。選取上方的番茄圖層，點擊「濾鏡➡
風格化➡尋找邊緣」，就能取得輪廓線。

❷ 改為色彩增值

將**混合模式**改為[色彩增值]，再將**不透明度**
調整到偏好的程度。

❸ 調整

補畫或是擦除因線條太雜亂而顯得不乾淨的地方，再將線稿的外圍改成補色，就會變成
有點時髦的樣子了！

C67 M23
Y1 K0

修改的時候，
不管要使用圖層遮色片
還是橡皮擦都可以！

 製造模糊效果

使用模糊效果，營造距離感。畫面近處的東西會先進入視野，所以為了將視線引導到角色身上，要對近處的番茄加上特別強的模糊效果。

要凸顯角色的時候，請對焦在角色周圍的景物上。

這次的焦點放在裙子周圍的水花上。另外，在角色身上描繪水花的陰影就能帶出立體感。

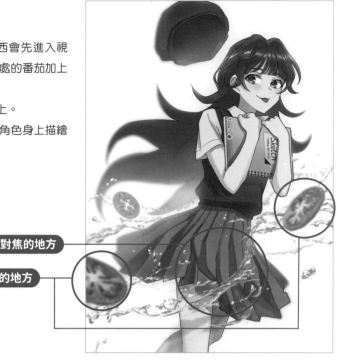

對焦的地方

模糊的地方

 加上效果

依喜好加上效果就完成了！

我將上方光源設定成橘色系的燈光，將下方光源設定成藍色系的燈光。

我想讓目光集中到角色的臉上，所以用暖色系的燈光照亮臉部周圍。不想吸引目光的地方就多用模糊效果，並加上藍色系的燈光。

■ 上方光源

■ 下方光源

C2 M22
Y41 K0

C43 M44
Y0 K0

混合模式
是[覆蓋]！

3

學習背景的基礎畫法

描繪「質感」可以讓物品更寫實！

並不是只有畫得精細才能增加真實感。就算細節不多，也可以表現充滿說服力的真實感。

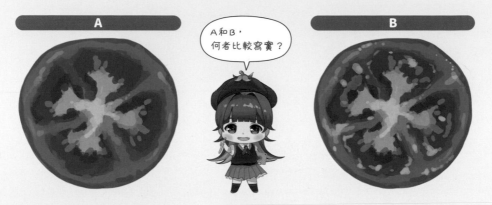

A和B比起來，B是不是比較像真的番茄呢？

這是因為B有畫出番茄的多汁「質感」。「質感」是激發觀者想像力的其中一個元素。請觀察各種物品的「質感」，試著用心描繪吧。

觀看作品的感想

就只是水和番茄。

雖然看得出來在畫什麼，感想卻只停留在表面的外觀。

= 作品沒有深度。

真是清透又漂亮的水花！番茄看起來也新鮮又多汁呢！

看得出來在畫什麼，也能讓人想像觸感與新鮮度。

多虧質感的描寫，觀者的大腦會自動對作品補充真實感。

= 作品會產生深度。

這幅作品所描繪的水和番茄都帶著光滑的水潤質感，所以分別使用適合的筆刷來描繪。

■ 使用筆刷

筆跡滑順的圓形筆刷或噴槍。

完成！

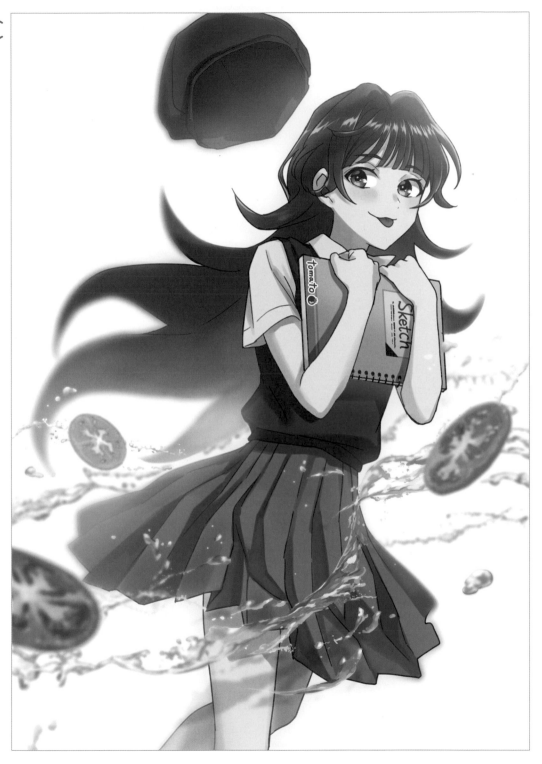

tomato 老師
有免費上傳
植物筆刷喔！

用這個
就能畫灌木
或樹蔭了

植物筆刷可從這裡免費下載

https://kiiroitomato33.booth.pm

將筆刷安裝到 Photoshop 的方法

❶ 開啟筆刷的設定畫面

❷ 點擊右上方的齒輪圖示

❸ 點擊「匯入筆刷」

❹ 視窗出現後開啟副檔名為
「.abr」的檔案

按照以上的步驟
就能追加筆刷了！

下載筆刷的使用範例

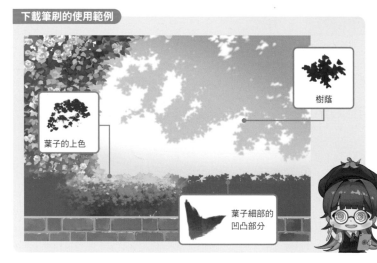

樹蔭

葉子的上色

葉子細部的
凹凸部分

其他的部分
都可以用預設的
泛用筆刷來描繪！

⬇ **下載 Part 3 共 9 種的 PSD 檔案，一起畫畫看吧！**

從下方的網址可以下載 Part 3 解說的簡單背景的 PSD 檔案。請搭配本書，學習各種背景的畫法吧。

https://bit.ly/3F5eeKy ▶運用方式請參照第 16 頁

實踐！背景畫法

Part 4會解說以角色為主的插畫、冒險遊戲背景、風景插畫，共3幅作品。不同的插畫，背景的用途也不盡相同。請確認各種作品的繪製重點，學會適合該用途的畫法吧。

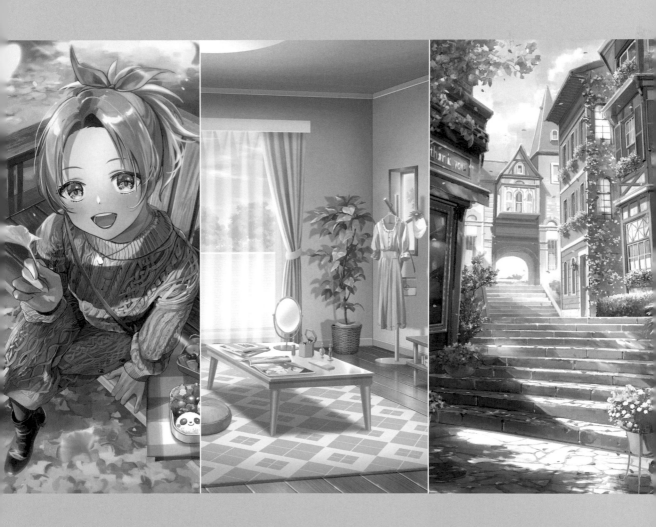

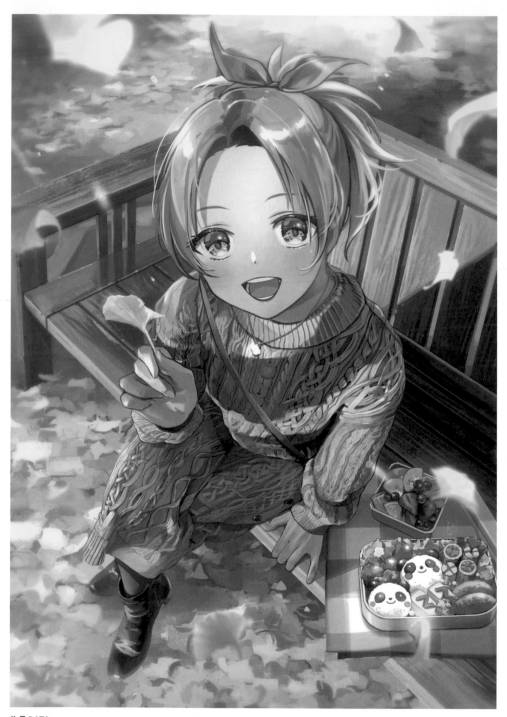

作品DATA

尺寸：2508×3541pixel
解析度：350dpi

以角色為主的插畫

「秋日約會」

主角　角色
（鳳梨）

主題　秋日約會

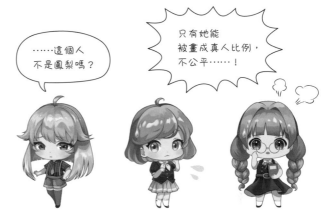

……這個人
不是鳳梨嗎？

只有她能
被畫成真人比例，
不公平……！

構思的過程

首先要決定主題。

- 凸顯角色的可愛
- 秋天
- 有季節感的色彩

我的腦中有這3個模糊的關鍵字，於是用這些元素來
構圖。
至於描繪的角色，我早就決定要從4個迷你角色之中
選出其中一人，畫成真人比例。

tomato老師！
請問構思關鍵字
有什麼訣竅嗎？

可以從照片尋找靈感，
或是進行「聯想遊戲」！
詳情請見 Part 1 或 Part 2 ♪

決定主題之後
就馬上來畫草稿吧！

STEP 1　描繪草稿

1 ▶ 畫出符合主題的簡略構圖

在這個階段，我腦中的構圖還很模糊，只想到要用俯視的構圖來描繪桃子坐在長椅上，眼神看著鏡頭的樣子。在草稿的階段，請先設定這種程度的透視。

因為是俯視構圖，所以採用三點透視（請參照第64、67頁）。覺得透視太困難的人可以畫成地面不會入鏡的構圖。

天空與自然景物當然也存在透視的概念，但相較於地面或人工物品，不必考慮得太嚴謹也能靠氣氛來彌補，所以很推薦大家嘗試！

我打算將背景畫成滿地的銀杏，所以不在這個時候描繪細節，留待上色時再用色彩來表現。

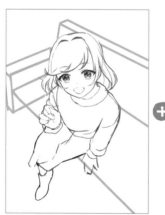 ＋ ▶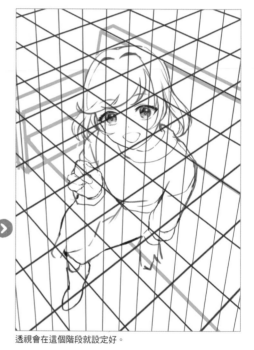

透視會在這個階段就設定好。

2 ▶ 更換角色

我一開始打算畫桃子，但後來改成鳳梨了。

理由1 畫面的構圖問題

我希望畫面上半部能再多一些亮點跟分量感，發現鳳梨的馬尾正好很合適，於是決定更換角色。因為是俯視構圖，我覺得讓畫面上方更有分量，引導視線由上往下移動，看起來會比較舒適。

理由2 **插畫的色調問題**

鳳梨的眼睛和衣服的「藍色」，在「黃色」的銀杏地毯中正好很亮眼，讓畫面的色彩顯得很協調。

除此之外，另一個理由是我也想在長椅上擺放配件，所以不想在配件以外的部分使用太多種色彩。如果是畫粉紅色頭髮的桃子，畫面上就會有「粉紅色」、「藍色」、「黃色」，使得配色太過雜亂。

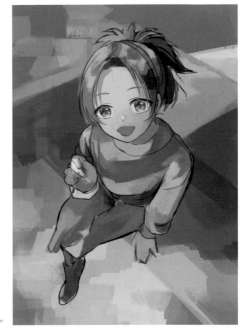

我只修改了髮型，
將角色從桃子更換為鳳梨。

3 > 大致上色

角色與背景已經確定了，接下來要大致上色。我在 Part 2 的插畫家類型診斷中屬於「感覺型」，所以會心想：「好想快點開始畫！」我也不擅長畫線稿，所以一旦決定構圖與大概的題材就會開始上色。這個時候，我會考慮畫面的配色比例，思考要在長椅上描繪什麼配件。

左上光源

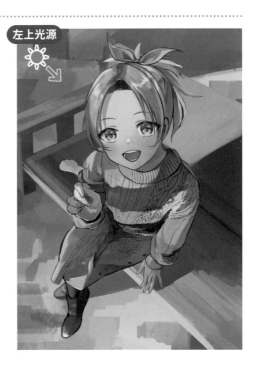

POINT

決定光源

我會在彩色草稿（已上色的草稿）的階段決定光源。運用光影的搭配，就能表現出空間與立體感。若能夠適當地打光，畫面的真實感便會增加，也能說明時段與陽光的強弱，大大影響了插畫的品質。這次我將時段設定在下午3點～4點左右。

接著,我開始煩惱要在長椅上畫什麼配件。閱讀之秋、運動之秋、食欲之秋……。我一開始打算畫書,但鳳梨是個開朗活潑的角色,所以我覺得便當比較適合她,於是便這麼決定。就算是有點繽紛的便當,在畫面中所占的面積也比較小,我認為不至於打亂整體的色調,所以決定畫成可愛的造型便當!

便當擺放的位置刻意與畫面上的其他部分錯開。如果畫面上的所有景物都整齊地沿著透視線排列,看起來會很奇怪,所以我有時候會刻意讓配件等點綴畫面的物品跳脫透視。

設定新的消失點時,請務必設定在視平線上。如果不這麼做,就算改變角度,看起來也不會像是放在同樣的地面上。

這樣還能表現我其實很會做菜的特質呢!

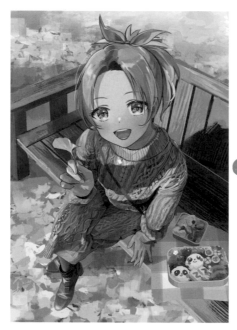

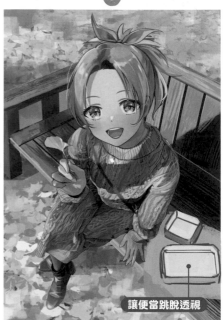

讓便當跳脫透視

描繪草稿的時候不要太著重於細節,要注意整體的平衡。

接下來要進入完稿的階段。

STEP 2 完稿

1 ▷ 描繪整體的細節

表現鳳梨的活潑開朗個性，以及享受約會、閃閃發光的表情，
逐步完成這幅作品。

畫面的細節分配

毛衣的紋路和滿地的銀杏在畫面中占據了很大的面積，細節也
很瑣碎。如果將兩者都畫得太精細，畫面就會變得太複雜，讓
難得的角色（主角）顯得不起眼，所以細節的拿捏相當重要。
重點在於陰暗的部分畫得潦草，受光的部分畫得仔細。
受到強烈光線照射的部分會因為發光而泛白，這種地方即使是
受光處也要畫得潦草。
便當要畫到看得出有什麼菜色的程度，以免色調太黯淡。
描繪細節的優先順序是：

❶ 角色的臉
❷ 便當
❸ 毛衣的細節與背景

因為是俯視構圖，所以要將最靠近鏡頭的部分描繪得最仔細。

背景的細節描寫

這幅插畫的主角是角色，所以背景可以用「印象式」的方式描
繪。角色直接接觸的部分（長椅和腳邊的一部分銀杏）要仔細
描繪，離角色較遠的部分就畫得潦草一點吧。
就像人類的眼睛會忽略焦距對不準的地方大概掠過一樣，插畫
家也可以主動調整觀者的焦距。將想要吸引目光的地
方畫得仔細一點，將不重要的地方畫得潦草一點。
在這幅畫中，角色頭部周圍的背景畫得比較潦草，角色附近的地面則畫得很明亮，並將其周圍畫得較暗，讓目光更
容易集中到角色的臉上。

加強角色臉部周圍的明暗對比，將視線引導到臉上。

畫上在近處飛舞的銀杏葉子，凸顯層次感。大幅模糊靠近鏡頭的銀杏葉子，讓畫面更有深度。另外，我也刻意把葉子放在超出畫面的位置，表現空間的延續。

我刻意讓銀杏葉子擋住長椅和便當，表現自然飛舞的樣子。如果把近處的特效安排在不會遮住角色或配件的位置，就會顯得不太自然，請注意。

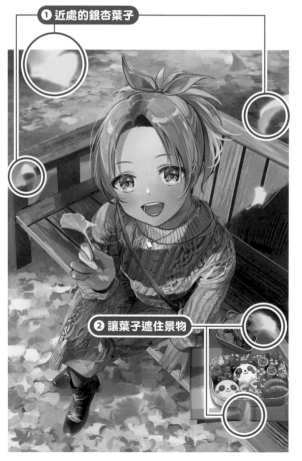

❶ 近處的銀杏葉子

❷ 讓葉子遮住景物

❶ 近處的銀杏葉子

　放在超出畫面的位置

　➡表現空間的延續

❷ 讓葉子遮住景物

　放在擋住長椅和便當的位置

　➡表現自然飛舞的樣子

3 ▶ 最終調整

增加長椅的細節，再加上光暈效果，使角色的臉與便當變得更加突出。效果雖然具有讓畫面更豐富的作用，但做得太過火就會掩蓋主角的光彩，所以只要在最後稍微增添一點味道即可。

這樣就完成了！

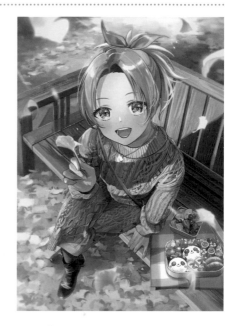

tomato 筆記 🖊️

自然景物偏多的背景缺乏人工光源，所以只有陽光和一點光暈會比較自然。

相反地，如果是演唱會現場等背景，有時候加上一大堆效果反而剛剛好，所以請根據背景與情境來調整效果的使用程度吧！

統整

關於色調，需要注意的是：

> 黃色、橘色、綠色 ➡ 以相鄰色相的類似色為基礎
>
> 藍色 ➡ 在重點處使用色相相反的藍色

便當就算色彩比較雜亂，在畫面中占據的面積也很小，所以不必太過介意。而且，食物的色調如果太黯淡，看起來就不太美味，所以我刻意使用各種高飽和度的顏色，畫出「看起來好像很好吃又可愛的造型便當」。

以角色為主的插畫按照「誰、在哪裡、做什麼（＝主題）」的原則來設定色調與構圖，統整的過程會比較順利。

另外，角色在畫面中所占的比例愈高，背景的作用就愈偏向輔助。這種時候，只能將細節與心力集中在角色身上，以「印象式」的手法來呈現背景就沒問題了。不仔細畫出所有細節，而是思考哪裡該仔細、哪裡該隨興……為了讓角色更顯眼，適當地偷懶，畫出漂亮的背景吧！

黃色、橘色、綠色
→背景

藍色
→衣服與眼睛

基礎色　重點色　次要色

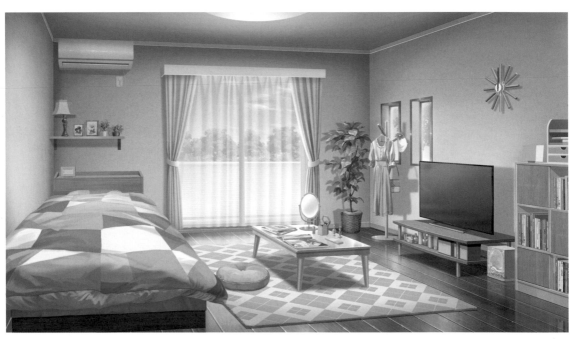

作品DATA

尺寸：4800×2700pixel

解析度：350dpi

ADV 背景（冒險遊戲背景）
「女孩的房間」

用途　遊戲的對話場景

主題　女孩的房間

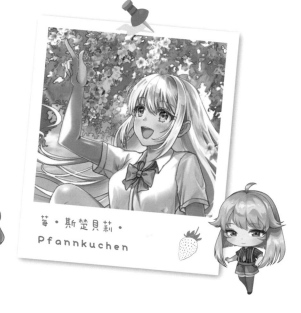

莓・斯楚貝莉・
Pfannkuchen

是出現在第46頁
的小莓呢！

構思的過程

這幅作品是遊戲中的對話場景所使用的ADV背景（冒險遊戲背景）。

基本上是以正面面對角色的構圖來設定視平線，所以沒有必要使用三點透視，家具也是沿著透視線排列。

不擅長描繪自然景物，但又覺得街景或學校之類的人工景物很難畫的話，建議可以使用這種方式。

按照我實際工作時的
步驟來描繪吧！

請試著參考
職業插畫家的
工作流程。

小莓是住在
什麼樣的
房間裡呢？

描繪大草稿

1 > 思考房間主人的角色設定

最好可以單從房間的氛圍想像到角色的人格特質。

應該考慮的重點
- 身高或性別
- 個性或興趣、愛好
- 職業（學生？社會人士？）

至於為何要考慮身高，是因為設定天花板高度與房間的大小時，必須確定跟角色的體型相較之下是沒有突兀感的。

另外，事先設定年齡或職業的話，就能決定房間內的具體擺設。

角色的設定愈明確，愈能具體想像家具的設計、配件、壁紙等細節。既然設定是學生，就能擺上書桌，或是在牆上掛制服了。

這次要畫的是在 Part 1 登場的原創角色（小莓：請參照第 46 頁）的房間。

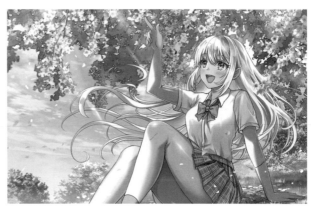

名字
莓・斯楚貝莉・Pfannkuchen※
※德語中的鬆餅

設定
- 繼承日本以外所有血統的「多國混血」少女
- 升上高中時終於實現到日本生活的夢想
- 「莓」是父母為了讓她融入日本生活所取的名字

身高／體重　160cm ／ 46kg
生日　11月15日　15歲
喜歡的食物／喜歡的東西／喜歡的顏色
祖母做的日本料理、甜食／彩妝、時尚、花朵／粉紅色、白色
討厭的東西／不擅長的事　大蒜／游泳
將來的夢想　在日本成家
性格、設定
開朗又正向，擅於社交但很怕寂寞。由於父母的工作，從小就輾轉在各國生活，所以經常轉學。這次已經不想再離開重要的朋友了。因為自己沒有日本血統，所以對日本抱著強烈的憧憬。

POINT

決定設定或情境

事先決定好設定或情境，畫起背景來就會容易許多。角色的身高和個性等，乍看之下雖然會讓人疑惑地心想：「畫房間有需要知道這個嗎？」但卻是建構背景時所不可或缺的情報。明明有想畫的背景，卻不知道要怎麼具體呈現——這種時候，請先試著構思設定或情境吧！

2 ▷ 設定視平線

將視平線設定在稍高於畫面正中央的高度。標準大概是角色（估計身高160cm）站在畫面中的時候，脖子到胸口的附近（150～155cm）。

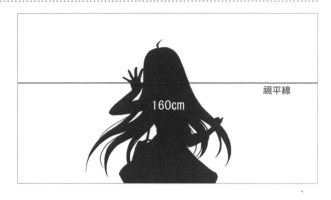

視平線
160cm

3 ▷ 設定消失點

這次採用二點透視（請參照第64、66頁）。二點透視在視平線上有2個消失點。消失點與消失點之間大概間隔3個畫面以上的話，就會呈現和緩且自然的透視。

消失點之間的距離太近，透視就會變得很誇張。這次的背景是與角色對話的情境，所以要設定成接近真人視角的透視。

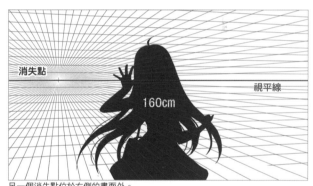

消失點
視平線
160cm

另一個消失點位於右側的畫面外。

4 ▷ 描繪房間的基底

首先要決定天花板的高度。天花板的高度超過2.6m就會讓人覺得「很高」。請將天花板的高度設定在2.4～2.6m左右。

對照一開始設定的角色身高，用線條畫出房間的高度。設定好房間的高度後，也順勢畫好側面的牆壁和地板吧。

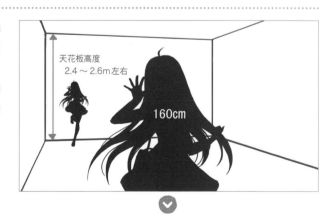

天花板高度
2.4～2.6m左右
160cm

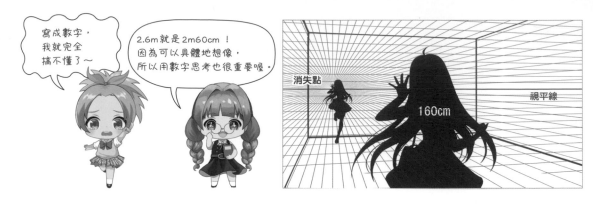

tomato 筆記 ✏️

如果是建築物,建築基準法可能會有數字上的規範,將這些資訊記在腦中,就能察覺房間的規模或家具尺寸的錯誤。

不用完全掌握所有家具的尺寸也沒關係,至少記住天花板高度和大型家具的數字就可以了!

5 > 蒐集資料並編排家具

蒐集符合角色設定的配件和裝潢的資料,逐步建構家具的設計和房間的風格。

風格確定之後,用簡單的線條來決定家具的位置。

壁紙、床、桌子等在畫面中占據比較大面積的部分會左右插畫的印象,所以請從大型家具的位置開始決定。

試著將角色的全身剪影放到房間裡,確認比例是否自然。

描繪草稿

1 ▷ 決定色調與配件

大概決定大型家具的位置之後，開始編排配件。可以用線條描繪，也可以用色塊或剪影來標示比例。我在這個階段便決定了整體的色調，同時完成配件的編排。

影響插畫印象的壁紙或床等占據較大畫面面積的部分，請先決定配色。相對地，配件可以表現角色特質中更加私人的部分。

> 優先順序
>
> 決定牆壁、地板、天花板的配色 ➡ 決定大型家具的設計與配色 ➡ 配件的配色

與大草稿不同的地方

我將右下角的置物架改成書架。

我也打算在電視櫃裡放些配件，如果旁邊就有置物架，似乎會讓畫面顯得很雜亂，而且配件畫起來很麻煩也是理由之一。

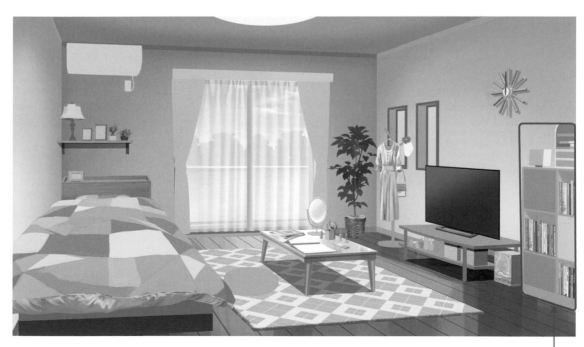

將置物架改成書架

2 > 區分圖層

我會將家具與配件細分成不同的圖層。

區分圖層的目的大致有以下3個：

> ❶ 方便調整家具與配件的位置
> ❷ 方便製作不同版本
> ❸ 方便更改顏色

其中❷特別重要。

因為我會針對每個家具或配件進行不同版本的調整，所以區分成不同的圖層比較方便。要繪製不同時段的插畫時，將完成的插畫一口氣改成傍晚或夜晚的色調，就會變成呆板的成品。為了應付這種狀況，我會採用可以進行細部調整的圖層結構。

■ 整體

■ 家具與配件等等

分得相當仔細呢。
將不同的物品區分在
不同的群組，
就能一目了然了。

150

完稿

1 ▷ 描繪細節

開始描繪質感的細節。暫時遠觀整個畫面，從覺得「這裡畫得完全不夠！」的部分開始動筆。以這次為例的話，就是窗簾、床、坐墊、冷氣等地方。

配合周圍的精細程度，修飾平塗的部分。配件的細節可以晚點再處理。因為如果不先處理顯眼的部分，反而專注在細部的話，就會破壞畫面的平衡，讓那個地方過於吸引目光。

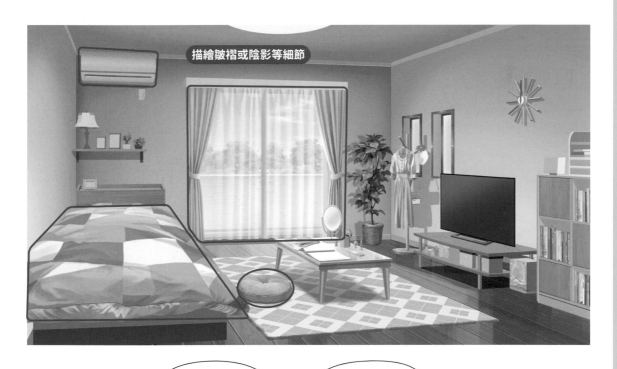

描繪皺褶或陰影等細節

原來太執著於細部就會畫出不協調的畫面呀……

床上的裝飾架或電視櫃的配件就晚點再處理吧。

2 ▶ 營造氛圍

氛圍或空氣感的表現會依「倒影、光線、陰影」這3點而大幅改變。具體例子整理如下：

> 倒影 ➡ 在電視螢幕上描繪對面床鋪的模糊倒影。
>
> 光線 ➡ 為陽台的窗戶畫上藍色系的光暈，表現戶外的光線。
>
> 陰影 ➡ 將近處調暗。近處距離戶外的光線或燈光都很遠，所以畫得相當暗。

只要注意這3點就會發現，氛圍的變化相當大。其他部分當然也進行了細部的處理，但請不要在瑣碎的地方投注太多心力，而是注意整體的平衡和陰影的調整，掌控插畫給人的印象。

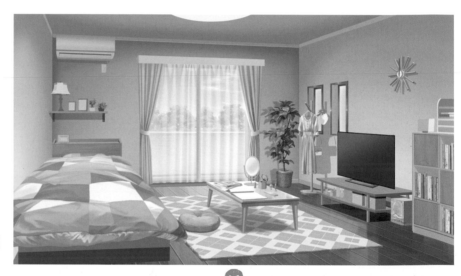

房間變得
愈來愈寫實了～！

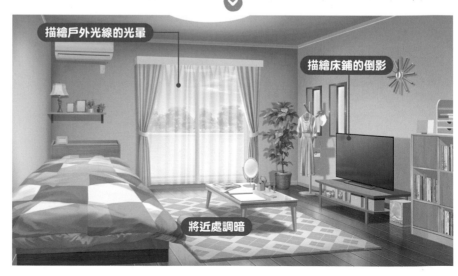

描繪戶外光線的光暈

描繪床鋪的倒影

將近處調暗

3 ▶ 最終調整

從這裡開始，要修飾配件的細節，以及有點不夠細緻的部分。

追加右邊列出的重點，調整整體的平衡就完成了！

❶ 在房間的角落加上深色的收斂線

❷ 也在家具與地板的接觸面加上較深的收斂色

❸ 將牆壁的角落微微調暗

❹ 面的交接處如果太分明，就會給人一種未完成的感覺，所以要用亮色或中間色的線條來調和兩者

❸ 將牆壁的角落微微調暗

❶ 在房間的角落加上深色的收斂線

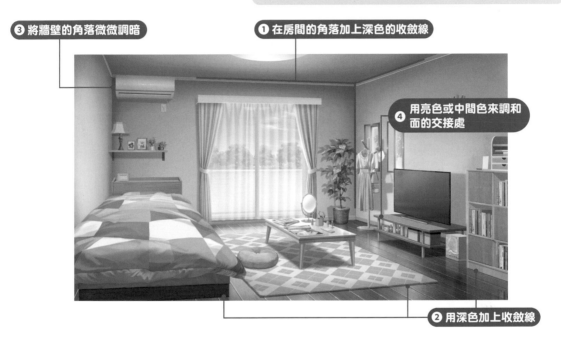

❹ 用亮色或中間色來調和面的交接處

❷ 用深色加上收斂線

統整

使用的色調主要是柔和的粉紅色、柔和的褐色、藍紫色、綠色。我使用柔和的粉紅色、柔和的褐色等淡淡的暖色調來描繪地板和牆壁，營造輕柔的氛圍，也在局部補上藍紫色作為輔助色。觀賞植物的綠色是整個畫面中的亮點。

基礎色	重點色	次要色

另外，我想畫出符合角色設定的可愛房間，所以擺上了時尚雜誌、化妝道具、香水瓶等配件。我覺得平常穿戴的物品可以傳達角色的喜好，所以也試著裝飾了洋裝、帽子與包包。有了衣服，應該就能更具體地想像人物特質了。

要描繪建築物或內部空間時，有時會需要數字或專業知識，有一定的規則也比較容易描繪背景。遵守規則就不會在建構空間時猶豫，以角色設定為基礎來思考的話，就能選出適合該人物的元素。

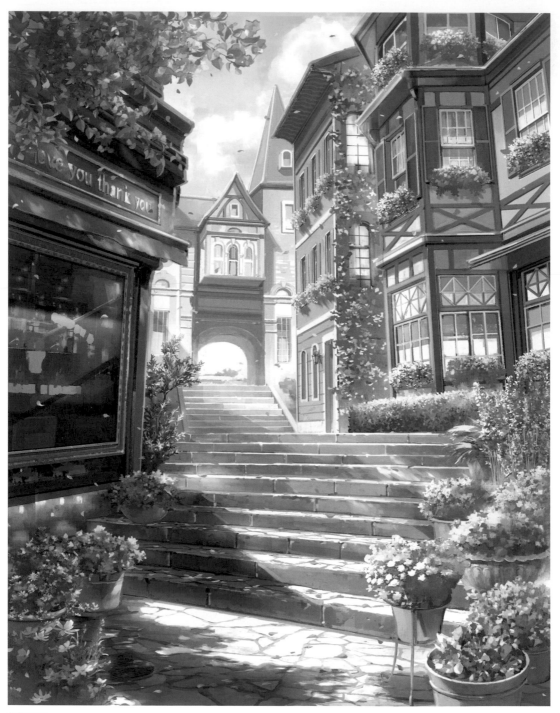

作品DATA

尺寸：2549×3238pixel
解析度：350dpi

3 風景插畫
「花之街區」

用途　書籍封面

主題　花之街區

■ 加上書腰的效果

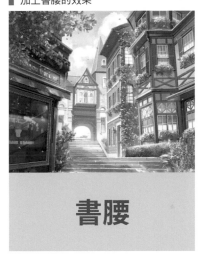

書腰

如果是書籍封面，
套上書腰就會
擋住下緣，
不要忘了喔！

構思的過程

我想描繪令人眼睛為之一亮的美麗插畫，腦中浮現「花朵」、「街區」、「外國風」等關鍵字。另外，因為是書籍的封面，所以我也想充分發揮自己的長處與特色，完成這幅插畫。

花朵

街區

外國風

這些是關鍵字！

這應該會是一幅
很棒的畫♪

立刻動筆
畫畫看吧！

155

決定構圖

1 ▷ 描繪大草稿

構思構圖。因為我擔心下半部的三分之一會被書腰遮住,所以認為把亮點放在畫面上半部會比較好。我試著畫了仰視與俯視共4種版本的大草稿。

▌A版本

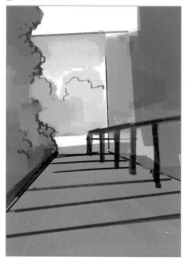

▌B版本

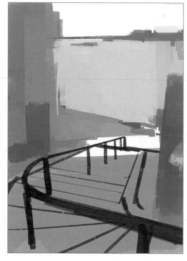

階梯和大海的面積太大,好像有點欠缺亮點⋯⋯?

▌C版本

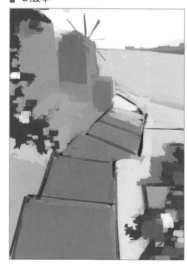

原型是希臘的聖托里尼島。整體是藍色調。曲線很有趣味,看起來不錯。

▌D版本

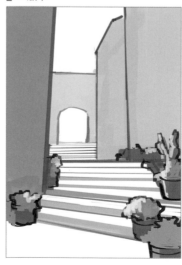

街區中的巷弄。深處畫成逆光,近處則畫上五顏六色的植物!

我在C版本與D版本之間猶豫了一番，最後選擇了D版本。理由是巷弄中的建築物凹凸與色彩鮮豔的植物氛圍，應該能構成一幅華麗的畫面。轉換成CMYK模式就會使藍色的色調大幅改變，所以最好可以避開以藍色為主色調的C版本。

CMYK是什麼？
轉換模式又是什麼
意思呢……

Photoshop有轉換模式的功能。
其中有各式各樣的模式，我就針對
最常用的RGB和CMYK進行解說吧。

何謂模式

RGB 以數位檔案來表現色彩所使用的模式，例如電腦或電視等等
色光三原色「紅色（Red）、綠色（Green）、藍色（Blue）」的縮寫就是RGB。它可以藉著紅色、綠色、藍色的組合來表現各式各樣的色彩。數位檔案的色彩是以色光來表現的。

CMYK 以印刷品來表現色彩所使用的模式，例如書籍或卡片等等
色料三原色「青色（Cyan）、洋紅色（Magenta）、黃色（Yellow）」加上「黑色（Key Plate）」的縮寫是CMYK，屬於印刷品的色彩模式。它可以藉著4種顏色的組合來表現各式各樣的色彩，是用於印刷的油墨顏色。

RGB與CMYK所使用的顏色種類和表現方式都不同，所以色調並不會完全相同。

如果要製作成印刷品，建議一開始就使用CMYK來繪製。如果從RGB轉換成CMYK，事後就必須多花許多工夫來調整改變的色調。

如果平常是用RGB繪製，用CMYK繪製時就難以表現理想的藍色，所以我沒有採用以藍色為主的C版本。

■ Photoshop 轉換模式的順序

描繪草稿

1 > 考慮畫面的效果，決定建築物的造型與配件的位置

建築物的造型

描繪林立的建築物或是巷弄的時候，我會用屋頂的形狀或突出的遮雨棚來表現輪廓的凹凸。

最前方的建築物如果是帶有重量感的方正構造，就會給人一種壓迫感，所以我在這裡安排了類似生活用品店的玻璃櫥窗。我用玻璃的反射來表現透明感，可以從外面看到店內的模樣。中景的建築物是住宅，最深處是鐘塔。畫出各種建築物的不同造型，就能展現輪廓的特徵，使畫面更有趣。階梯也改成比大草稿更接近曲線的構造，形成引導目光的線條。

時段

在觀者的眼裡，這幅畫既像清晨也像黃昏。我想營造一種夢幻的氛圍，所以使用的色調帶著難以言喻的憂愁。

> 我想像的是黎明時分，或是傍晚～夜晚的轉變。就像色彩互相混合交融，天空在特定時段的瞬間所呈現的模樣。

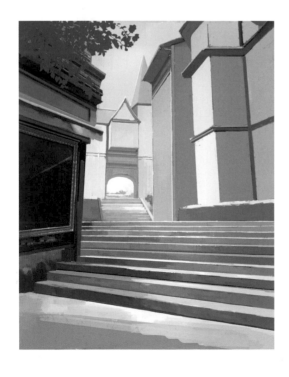

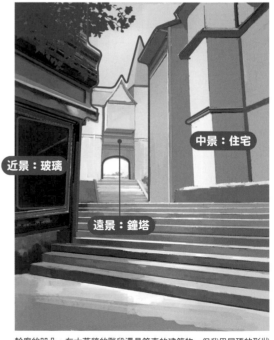

近景：玻璃

中景：住宅

遠景：鐘塔

輪廓的凹凸。在大草稿的階段還是筆直的建築物，但我用屋頂的形狀或突出的遮雨棚來製造凹凸。

2 ▷ 考量整體的平衡

植物的位置

開始仔細描繪大草稿中太過簡略的部分。考慮建築物與樹蔭的平衡，調整並編排盆栽的形狀與高度、色彩和花朵的種類等等。訣竅是不將形狀相似的東西排列在一起。

樹蔭

因為近處的地面太單調，所以為了增添變化，我追加了樹蔭。大多數情況下，光影效果好的話，第一眼的印象就會有戲劇化的提升。這次，近處的樹蔭發揮了點綴整個畫面的作用。

窗戶的位置

大致決定窗戶的設計、數量與色調。我考量到天空的倒影，為窗戶配色，也描繪窗戶的明暗。
由於建築物的構造，陰影的部分與受光的部分只會出現在特定區域，但我會在不至於產生矛盾的範圍內追加自己覺得有必要的描寫。

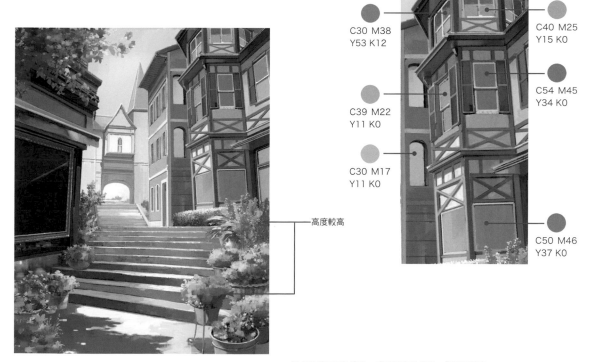

高度較高

C30 M38
Y53 K12

C40 M25
Y15 K0

C39 M22
Y11 K0

C54 M45
Y34 K0

C30 M17
Y11 K0

C50 M46
Y37 K0

混合質感不同的盆栽，或是較高的盆栽，「不將形狀
相似的東西排列在一起」製造隨機性。

3 描繪細節

開始描繪窗戶的細部造型，以及追加的植物等細節。

雲朵和樹蔭是能營造氣氛的元素，所以要跟人工物品的細節同時描繪，漸漸完成整幅作品的空氣感。

雖然這幅畫並沒有使用，但描繪石磚等規律排列的物品時，我會製作平面材質再貼到作品中，藉此節省時間。

這個階段也要確立作品的調性。我想畫出外國風的街道，所以決定使用來自海外的油畫技法，呈現隨興的插畫風格……於是，我使用會留下筆觸的筆刷，就像實際描繪油畫一樣，以層層堆疊的方式上色。筆刷與Part 1的「早安」所使用的筆刷是相同的（請參照第39頁）。

簡略的描寫能為觀者保留想像空間，我認為很適合這幅作品的夢幻氛圍。

偷偷告訴大家，tomato老師
選擇油畫風的其中一個理由是
因為有很多景物要畫，如果
每個地方都畫得很精細，應該會
花上很久的時間，所以才想要使用
「稍微偷懶」的方法……（笑）

窗戶的明暗差異

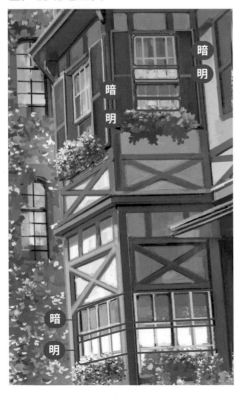

前面的階段已經大致決定了色調，所以我以此為參考，進一步描繪窗框的細節。

考慮到反射天空的程度，有些地方也改用水藍色來取代原本的底色。

■ 樹蔭的呈現

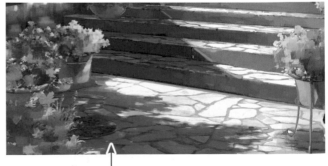

我覺得這裡也需要樹蔭，
所以是靠感覺描繪。

沿著透視貼上平面材質的方法

Part 3解說的磚牆畫法（請參照第114頁）可以直接當作平面材質的作法。正面描繪沒有透視的素材時，要以變形的方式貼到想要的地方。亮面與陰影的位置會隨著光源而改變，所以請準備只塗了底色的正面素材。

要將平面素材貼到地面或牆壁等較大的面積時，請做成偏大的尺寸。

配合透視變形並貼上。
【變形的快捷鍵（皆為長按）】
Mac系統　「option+command+G」
Windows系統　「Alt+Ctrl+G」

貼上之後描繪亮面與陰影等細節，呈現立體感。

細節變得相當豐富，這座街區的氛圍愈來愈鮮明了呢！

我深入描繪了石磚與窗框、細部的花草和雲朵、光影等細節。資訊量增加，插畫的完成度也提升了不少。
上色方式可以改變作品整體的調性，所以描繪細節的時候請仔細考量筆刷的設定。

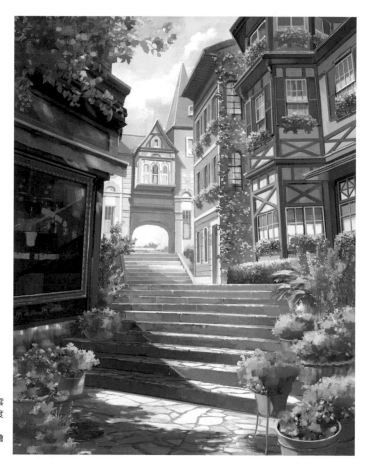

完稿

1 > 調整效果與對比

大致畫好細節之後再觀察整體，就會發現不夠精緻或是需要補畫的部分。

我覺得天空與近處的階梯特別「平淡（缺乏變化、單調）」，於是調整了對比。

我為飽和度高、明度低的藍天畫上較深的部分，在近處的階梯描繪石階的接縫，並且加強了光影的對比。

因為希望陰影的部分可以讓人感受到涼爽的溫度，所以使用冷色調來描繪。

而在陰影的邊緣我使用了飽和度高的橘色，這種畫法會使用在光影之間有溫差的情況，或是來自光源的光線非常強烈的時候。由於這種做法會讓色彩的層次更豐富，所以也能點綴單調的部分。

分別運用暖色與冷色，讓畫面更有變化了～！

陰影的色調是冷色系

陰影的邊緣使用高飽和度的橘色

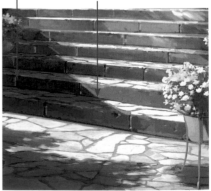

2 ▷ 增添效果

使用［覆蓋］或［線性加亮（增加）］來增添效果。主要針對想強調陽光反射的部分，或是想利用光線表現得更美麗的部分，使用噴槍描繪。

反射陽光的窗戶

以空氣遠近法為遠景加上一點反射光

在玻璃上補畫反光

沒有樹蔭的地面與受光的地面

不只是陽光，我也想表現微風吹拂的樣子，所以畫上了飛舞的花瓣。

風與香味沒有形體，所以本身是無法描繪的，但可以透過間接的表現方式來使觀者「聯想」到這些東西。

這次，我用飛舞的花瓣與許多花朵來表現風與花的香氣。這樣就完成了！

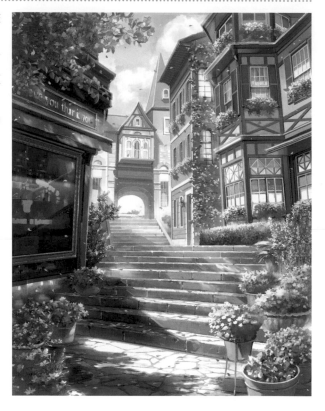

感覺好像會有花香隨著風飄過來！好想去這種街區看看喔～！

統整

這幅插畫使用到的色調是米色系、橘色系、黃色系。我將明度設定得偏高，以柔和又溫暖的色調為基礎。陰影面使用藍色系，相對表現出陰影處與受光處的溫差。

基礎色　　　　　　重點色　　次要色
建築物與地面①　花朵與樹蔭　建築物與地面②

使用色彩來表現比較能直接傳達花朵的鮮豔與陽光的溫暖，所以我在花朵與陽光上分配了較多的色彩數。「外國風」的概念多多少少可以透過建築物的造型來表現，所以我用類似色營造統一感，避免建築物太過搶眼。如果把這裡的建築物也畫得一樣繽紛，花朵與陽光的美感就會顯得不起眼。

描繪背景的時候，首先請將焦點集中在「想凸顯的地方」吧。

綜合考量「作品的主題、想凸顯的地方、畫面的平衡」，並思考配色與細節描繪的優先順序，就是畫出迷人作品的重點。

修改與 Q&A

在 Part 5，我們邀請了跟隨tomato 老師的網友，刊登3幅作品的修改過程。其中也詳細解說了作品的優點與可以改進的地方，請從tomato 老師的講評中尋找可以改善自身作品的建議，多多學習吧。

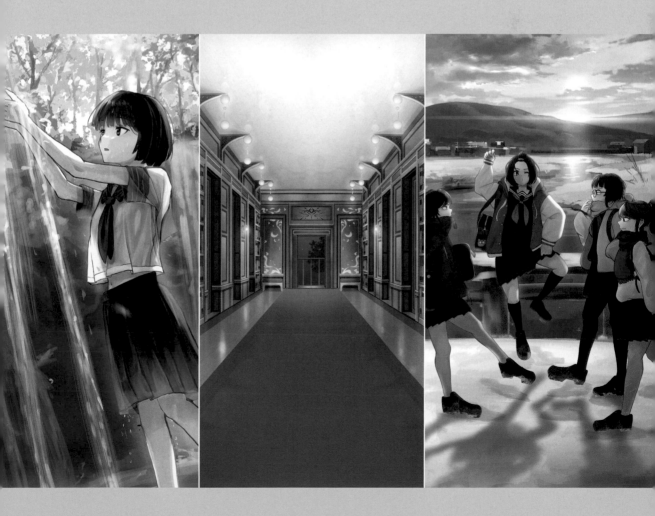

 這幅作品的標題是「空翠」（意思：山中的潮濕霧氣）。

如何讓目光集中到中央的角色身上，是我很重視的一點。

我加強畫面中央的明暗差異，重疊瀑布的岩壁和女孩，盡量增加景物的層次感，並讓枝葉伸向女孩，嘗試引導視線。

▌ 剣しろ的作品

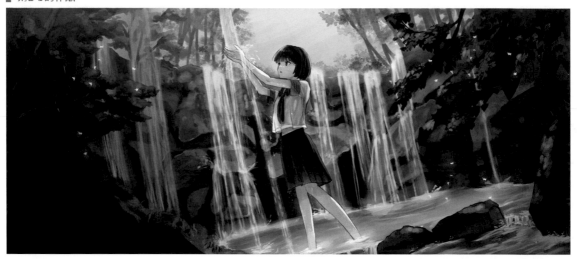

▌ 修改後

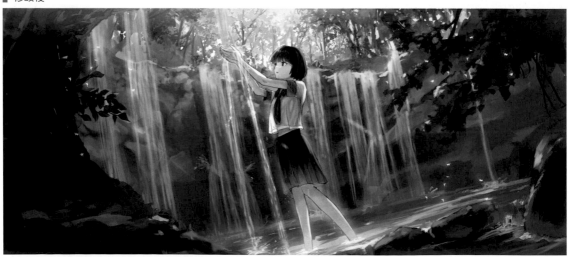

 優點

基於「空翠」這個主題，整個畫面都給人神祕又水潤的印象！

為了凸顯角色，作者下了許多工夫呢。領巾的紅色點綴了整個畫面，我覺得這一點非常好。

■ 劍しろ的作品　黑白版本

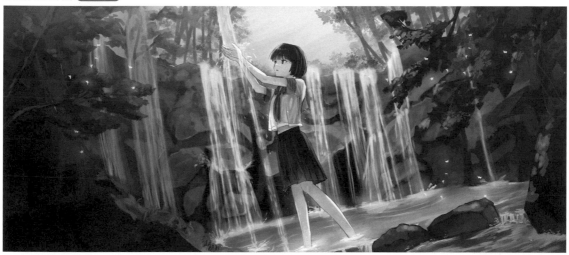

■ 修改後　黑白版本

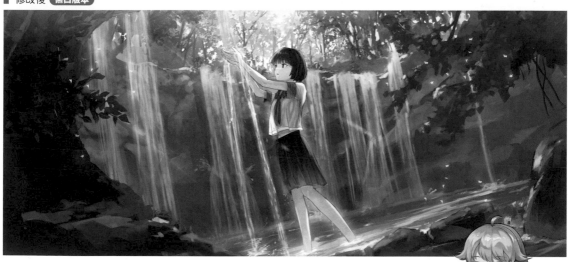

改成黑白的好處是比較容易辨認明暗的缺點。

修改處

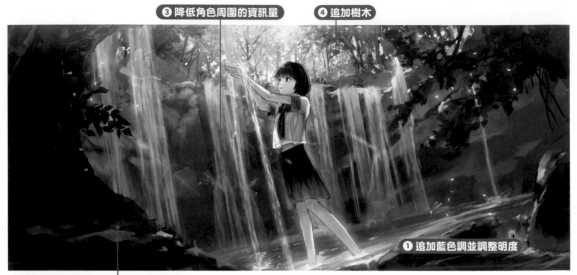

❸ 降低角色周圍的資訊量　　❹ 追加樹木

❶ 追加藍色調並調整明度

❷ 注意葉子的形狀與岩石的質感、輪廓

❶ 因為整體色調偏綠，給人有點混濁的印象，所以追加藍色調並調整明度

❷ 注意近處的葉子形狀與岩石的質感、輪廓

氛圍已經出來了，所以下一步是要注意輪廓的真實感。

將質感畫得太過精細，或是明度太高的話，目光就會集中在近處的景物而不是深處的角色上，必須注意！（這幅作品拿捏得剛剛好！）

❸ 降低角色周圍的資訊量

中景……為了讓女孩腳下的水也具有遠近感，將顏色調整得愈靠近深處愈暗。

遠景……主角是女孩，所以目光應該要集中到主角身上。遠景的懸崖質感最好可以降低資訊量。我也將臉部周圍的瀑布調亮，瀑布下緣則調暗，將觀者的目光引導到角色的臉部周圍。

❹ 因為天空太乾淨，所以要追加樹木

將樹木畫得再茂密一點會讓人更加感受到真實感。

⚡ 應該強調的重點 ⋯⋯

由於主題是「空翠」，所以應該強調的重點是寫實的水潤感和空氣感。

• 水的質感　• 岩石的質感　• 植物的質感　• 女孩的存在感與目光引導

畫中包含了這麼多的元素，所以重點在於設定優先順序，在精緻與隨興之間取得平衡，以免主題失焦。如果能取得巧妙的平衡，這幅畫就能進一步凸顯女孩的存在感與背景的空氣感或溫度感！

有時候降低資訊量反而會更寫實 !?

雖然畫得很仔細、增加資訊量好像會讓作品變得更寫實,但實際比較圖片就會發現,降低懸崖的資訊量更能凸顯清澈的空氣感與水潤感,也更寫實。

因為不只是視覺,這麼做也能醞釀出身歷其境的感覺。就像相機對焦在被攝物上的時候,周圍的風景就會隨之模糊,令人印象深刻。

根據用途改變使用的筆刷,就更容易調整資訊量了!

- 給人模糊印象的部分
 ➡ 可以畫出柔和感的噴槍
- 很有分量與存在感的部分
 ➡ 可以畫出清晰輪廓的硬質筆刷

在畫面中表現距離感

因為降低了深處懸崖等景物的資訊量,所以必須相對增加近處岩石的細節,畫上鮮豔的青苔。從近處到深處漸漸減少細節的描繪,就能製造近處與深處的遠近感。

遠近感可以表現深度和距離感,讓插畫變得不會太過平面,自然而然地引導目光從近處移動到深處。

畫面中產生距離感,就能讓觀者感受到空間。其中,以「印象式的描寫」來表現流水的聲音或瀑布沖刷岩石的聲音,就能引領觀者進入插畫的世界。

🔑 **重要關鍵字** 不是只有描繪細節才能提升背景的品質!

背景的真實感(氛圍、氣味、溫度等等……)不是只靠細節的量或技術,而是由巧妙的加加減減所構成的。請觀察畫面的平衡,思考「哪裡是主角」、「要減去什麼或加上什麼才能襯托主角」,描繪的期間也要不時遠觀畫面,一邊確認整體的平衡一邊繼續描繪。

只要懂得俯視整幅作品,就能進一步襯托主角,完成充滿情調的插畫!

作品的背景設定是奇幻魔法世界的學生宿舍。

講究之處　為了表現地板的光澤感而畫上了反射的倒影，並加強對比以免背景顯得模糊，注重疏密的變化。

畫得不太順利的地方
- 這幅畫是使用灰階技法完成的，但就算使用〔覆蓋〕或〔柔光〕，也沒能順利調出想要的顏色。
- 因為畫中只有門，所以我嘗試在深處追加窗戶。不過，或許是因為窗外的景色只有天空，所以給人呆板的印象。如果將設定改成熄燈時間，或許能活用夜空，畫成充滿情調的插畫吧……。

▌ 結衣的作品

▌ 修改後

熄燈版本

優點

世界觀的設定很明確，繪畫技巧高超，細部也畫得很精美，真厲害⋯⋯！

我覺得只要再修改一點細節，應該就能用於商業作品了。

圖層構造也整理得有條有理，連我都覺得應該向這位網友學習呢⋯⋯！

▌ 結衣的作品　黑白版本

▌ 修改後　黑白版本

熄燈版本

✎ 修改處

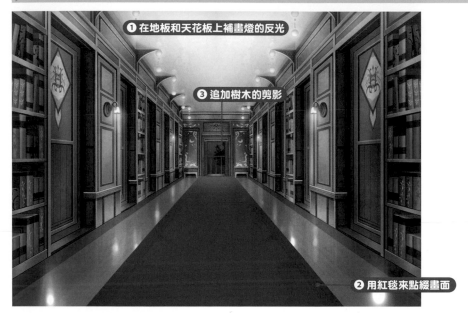

❶ 在地板和天花板上補畫燈的反光

❸ 追加樹木的剪影

❷ 用紅毯來點綴畫面

❶ 在地板和天花板上補畫燈的反光

整體的色調、氛圍都沒有經過太大的調整，在地板和天花板上補畫燈的反光，增添地板的質感與畫面的華麗感。

❷ 用紅毯來點綴畫面

因為天花板和地板都是由單色構成，所以給人有點單調的印象。這時可以加上稍強一點的色調，點綴畫面。

簡約的描繪方式或清爽的色調若占據大部分的畫面，就會成為「單調」的原因。當然了，如果是整體風格都很簡約的作品就沒關係，但如果細節多與細節少的部分差距太大，畫面就會顯得很不平衡，使得細節少的部分看起來太樸素，造成「單調」的結果。

❸ 追加樹木的剪影

追加樹木的剪影，減緩呆板的感覺。只畫樹木的上半部，看起來就會像是二樓以上的樓層；如果是畫地面或草地，就能畫出類似一樓的效果。

🖐 應該強調的重點

基於什麼樣的文化、有什麼樣的學生住在這裡的「世界觀」就是應該強調的重點。

- 房門或窗戶上的圖案是學校的校徽？還是宿舍的標誌？如果是宿舍的標誌，每個宿舍都不同嗎？
- 書上的雪花或樹葉的裝飾代表了魔法的屬性嗎？

促使觀者「想像」這些設定，就是背景插畫的精髓。期待這所迷人的學校完成的那一天！

? 來自結衣的詢問

背景的褐色面積偏大，請問如果要加上點綴色的話，要放在哪裡呢？

我沒有更換或是加上別的顏色，而是從增加道具（這裡是書架本身）的方向去思考。將書架改成等間隔排列的設計，就能自然地解決畫面上有太多褐色的問題了。

請問替書本加上摩擦或破裂的瑕疵，效果會更好嗎？

以這幅畫的背景而言，我認為沒有那個必要。有摩擦或破裂的瑕疵，就表示書本很老舊吧？不過，這棟學生宿舍看起來是相對較新的設施。書架目前的樣子並不奇怪，只把書畫成老舊的樣子反而有可能會顯得跟室內的風格有落差。

刻意營造的落差是繪畫的辛香料或武器，但意外產生的落差會造成「異樣感」。所以，我認為目前的狀態完全沒有問題！

+α 解説

結衣的留言中提到：「將設定改成熄燈時間或許會比較好吧……」所以我簡單製作了不同的版本。要將同一幅插畫做成不同明暗的版本時，請注意以下的重點！

❶ 將整體改成夜晚的色調
這次我簡單地疊上2層色彩增值，使用色彩平衡將作品改成夜晚的色調。

❷ 為書架加上間接照明
為了避免整體畫面變得太暗，我在重點處補畫了照明。

間接照明的燈光不會太過搶眼，可以呈現時髦的氛圍。

❸ 將燈光的影響反映在背景中
在地板或牆壁的突出處畫上照明的反射光，凹凸與光影就會顯得很漂亮。描繪光暈時建議使用[覆蓋]、[線性加亮（增加）]、[實光]等模式。

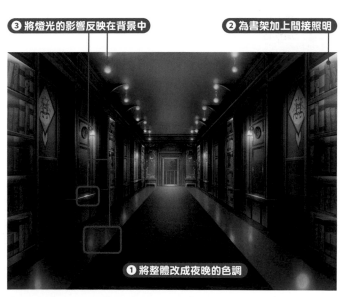

❸ 將燈光的影響反映在背景中　　❷ 為書架加上間接照明

❶ 將整體改成夜晚的色調

我描繪了冬天的鄉下，女高中生們放學時的樣子。

講究之處　使用〔色彩增值〕與〔覆蓋〕，表現了黃昏特有的哀傷氛圍。另外，我特別專注於描繪雲朵！

畫得不太順利的地方　除了雲以外的背景都太單純，為了引導目光而畫的飛機雲反而干擾了畫面。

▌ちりげむし的作品

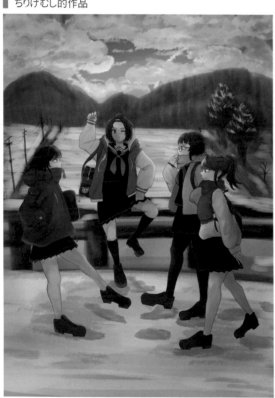

▌修改後

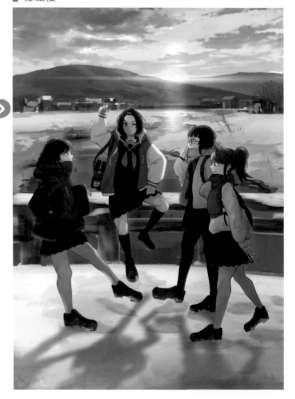

優點

女高中生的角色形象畫得很鮮明，每個人都各有魅力呢。

在冬天＋鄉下＋黃昏＋放學後的情境襯托之下，作者所講究的「黃昏特有的哀傷氛圍」也確實呈現在畫面上了！

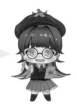

■ ちりげむし的作品 **黑白版本**

■ 修改後 **黑白版本**

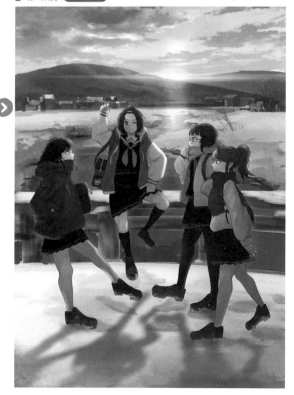

修改處

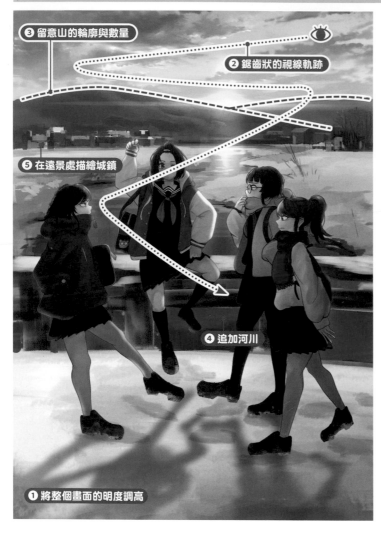

③ 留意山的輪廓與數量

② 鋸齒狀的視線軌跡

⑤ 在遠景處描繪城鎮

④ 追加河川

① 將整個畫面的明度調高

❶ 將整個畫面的明度調高

因為整體畫面偏暗，給人有點黯淡的印象，所以我調高了整體的明度。使用色彩平衡來追加偏紅的色調，就能進一步強調傍晚的氛圍。

❷ 鋸齒狀的視線軌跡

將雲朵的流動、山的輪廓、河川的方向畫成曲線狀，引導視線。一點透視容易使線條變得單調，所以我刻意將筆直的線條打亂。

❸ 留意山的輪廓與數量

修改前，山的隆起處剛好在角色的頭頂上。這一點會破壞背景的「自然度」，所以我進行了調整。

❹ 追加河川

為了打亂筆直的道路線條，並減少畫面上的積雪面積，我運用了「質感的對比」（請參照第177頁「重要關鍵字」）。

❺ 在遠景處描繪城鎮

可以在遠處看見城鎮，就能更寫實地表現女高中生們所生活的世界與日常感。背景的真實感增加，也能讓人自然而然地投射感情。

⚠ 應該強調的重點

表現學生時代的懷念與哀愁，就是這幅插畫應該強調的重點。
能將平凡日常的一幕描繪得多麼戲劇化，是最重要的事。著重於夕陽下的氛圍、順暢的視線軌跡、沒有異樣感的畫面，就能大幅提升插畫的表現能力！

+α 解説

● 調整山的輪廓與雲朵的平衡

山的輪廓是這幅插畫的重點部分。修改前的角色頭部剛好重疊到山的隆起處，所以看起來不太自然。我調整了山的輪廓，以免角色與背景重疊。

從天空的細節可以看出，這位網友畫得很用心呢！只不過，將雲畫得太濃密就會變得過於搶眼，所以我將雲朵改成柔和地隨風流動的模樣，讓目光集中到女高中生們身上。

山的隆起處重疊到角色的頭部，看起來不自然。

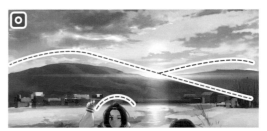

山與角色的頭部呈現完全不同的線條，變自然了。

● 角色的輪廓光

輪廓光是指光線因為逆光而透到正面，強調人物輪廓的效果。這次雖然是逆光的構圖，但我沒有將角色畫得暗到看不清楚表情，而是用輪廓光來凸顯角色的輪廓，表現夕陽強烈照射的樣子。

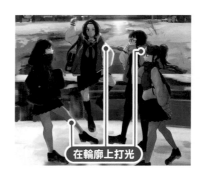

在輪廓上打光

🔑 **重要關鍵字** 「質感的對比」是什麼？

這是tomato自創的名詞，顧名思義就是用質感來製造對比的意思。以這位網友的插畫舉例，雪在畫面中占據太大的面積，容易讓人感到單調，變成一幅呆板的插畫。這種時候，補畫上質感與雪不同的景物，就能為畫面增添變化。

這次角色們站在橋上，所以我在下方補畫了流動的河川。這麼一來就能藉著水的流向和夕陽的反射，表現更加戲劇化的景象。

構成一幅畫的元素互相影響，便能夠畫出更加寫實且富有表現能力的作品。

🫘 小知識 🫘 讓光芒顯得更銳利且漂亮的「透明形狀圖層」OFF

❶雙擊想要套用加亮顏色的圖層，就會顯示「圖層樣
式」對話框。

❷將「一般混合」欄位的「混合模式」設定為「加亮
顏色」。

❸將「進階混合」欄位中的「透明形狀圖層」取消勾
選。

❹圖層上會出現2張紙重疊般的圖案。

這麼一來，光芒就會變得更強烈。

混合模式最好選擇[加亮顏色]或[線性加亮（增加）]！不論私人或商業作品，我都經常使用這個方法。請務必試著使
用在想要製造強光的部分！

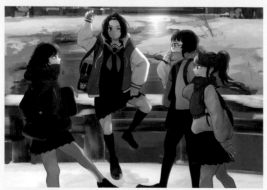

關閉透明形狀圖層的輪廓光。光芒既銳利又強烈。

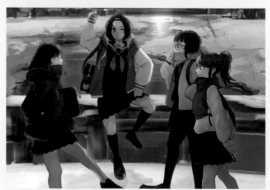

開啟透明形狀圖層的輪廓光。光芒比較黯淡。

想在室內營造季節感的時候，該怎麼做才好呢？
如果描繪室內有什麼需要注意的地方或訣竅，請告訴我！

想在室內營造季節感時，請注意四季的「氣溫與日照」。我也建議在室內描繪窗戶。窗外的景色可以表現季節的轉變。

5

春
- 在窗外描繪櫻花
- 可以的話，讓窗簾呈現隨風飄動的感覺，並描繪照進室內的溫暖陽光，表現春天的清爽氣候

夏
- 因為陽光較強，所以陰影較深
- 刻意關掉房間的燈來強調室外的光線，描繪陽光照射家具所產生的深色陰影

秋
- 描繪捲積雲、楓葉、銀杏等等，豐富窗外的色彩
- 為了凸顯秋天的氛圍，用典雅且沉穩的褐色系來妝點室內

冬
- 使用代表溫暖的暖色系來裝潢房間，表現內外的溫差
- 屋外使用飽和度偏低的冷色系，描繪陰天或飄落的雪

共通的有效方法是在室內的重點處擺放帶有季節感的道具。用室內裝潢來表現出季節感也不錯。

範例

春⋯⋯ 花、觀賞植物
夏⋯⋯ 風鈴、電風扇、昆蟲箱、捕蟲網、蚊香
秋⋯⋯ 栗子或香菇等秋季美食、書本、賞月糰子
冬⋯⋯ 暖爐、暖桌、火鍋、圍巾或大衣

我不知道該把視平線和消失點放在哪裡……。
請問有什麼標準或決定方式嗎？

舉個簡單的例子，遊戲的ADV背景（冒險遊戲背景）大多會將視平線設定在畫面正中央～
稍微偏上的高度。

有一個女孩子（估計身高160cm）站在畫面中的時候，視平線會設定在脖子～胸口附近
（150～155cm）。當然了，如果是仰視或俯視則另當別論。

要描繪標準的正面視角時，可以試著採用上述的標準。

■ 以第144頁的女孩房間為例來思考

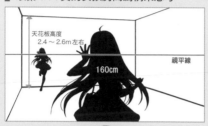

> **補充**
> 就算視平線的設定沒有錯，若2個消失點靠
> 得太近，就會變成很誇張的透視，請注意！

視平線要設定在畫面的正中央～稍微偏上的高度。
※ 橫長畫面的情況下

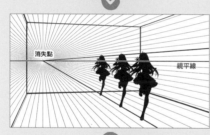

根據從消失點延伸出來的透視線，測量角色的尺寸。
※ 這是二點透視！
　為了方便比較尺寸，只顯示了左邊的透視線。

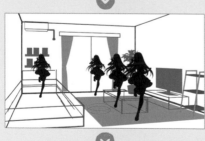

配合角色的尺寸，編排家具。

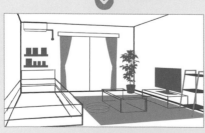

完成房間的基底了！開始描繪細節吧！

請問 tomato 老師都怎麼處理角色和背景的圖層結構呢？

角色的線稿和上色都是用同一個圖層來描繪。我以前也覺得上色的圖層應該按照顏色來區分，但不適合自己，所以就改變了做法。

背景會按照景物的不同來區分圖層。例如地面、天空、近處的建築物、深處的建築物等等。

如果是私下創作的插畫，圖層結構可以自由設定！如果是工作的話，就必須按照基礎或要求，盡量將圖層結構整理得一清二楚。

我完全不懂怎麼畫背景，請問該怎麼辦呢……？
我可以用線條來抓比例或是畫線稿，可是卻不知道下一步該怎麼做。

用線條抓好比例或是畫出線稿之後，接下來請決定背景的何處是主角。

①　有角色的情況下，要讓目光集中到角色周圍
②　背景的配色控制在 3 ～ 4 色
③　在背景的重點部分搭配 1 種飽和度偏高的點綴色
④　剩下的 3 種顏色統一使用類似色相，以平塗的方式為整體配色

按照這 4 個步驟，就能完成背景的基底了♪

畫背景的時候，我會漸漸搞不懂門的厚度和前後的線條。
請問有什麼可以防止猶豫的重點嗎？

門的厚度等建築上的結構可以調查房間的構造再畫，或是比較房間內的其他部分，測量出尺寸。

如果畫面中有角色，對照角色的比例或許是最簡單的方法。

請 tomato 老師談談自己最擅長的背景題材！

自然景物!!我喜歡描繪樹木、雲、花朵、樹蔭等題材。

相反地，請問tomato老師不擅長的背景題材是什麼？

人工物品!!像是房間或大樓等等……可以的話我不太想畫（笑）。

我是用ibisPaint來畫背景。請問有什麼背景比較好畫呢？

不僅限於ibisPaint，要畫角色的話，演唱會現場的背景比較好畫。光是排列連續的基本圖形，就能畫出有模有樣的背景。
我在Twitter使用「#100日背景講座」的主題標籤介紹創作插畫的技巧，也有講解演唱會現場的畫法，不嫌棄的話請來看看。
我介紹的畫法相當簡單，又能製造不錯的效果喔！

tomato老師 Twitter

我一直在練習畫背景，卻沒什麼進步的感覺……。
是我的方法不對嗎？我想知道如何有效率地進步。

臨摹 ➡ 請別人看 ➡ 研究筆刷

我完全畫不出任何數位作品的時候，會依照上述的循環來練習。
雖然說拿照片或範本來照著描也是一種練習方法，但我不推薦什麼都不去思考，單純只動手描繪的方式。
觀察範本可以培養獨立思考的能力，所以我建議臨摹！
可是進步最重要的關鍵還是持之以恆，以及能讓自己堅持下去的動力，所以我覺得設定一個努力的目標，思考「自己究竟是為了什麼才想進步」，正是進步的祕訣。
我會支持你的！加油。

tomato老師成為背景插畫家的理由是什麼呢？

因緣際會（笑）。我在美大專攻油畫，一畢業便進入動畫的背景公司就職。其實直到出社會，我都完全不懂透視的概念^ ^；
為了考上美大，必須學習素描，雖然我有在這個時候學習透視法，卻完全不理解，只憑感覺去描繪（畫室的老師讀到這邊可能會生氣吧……）。
不過，任何事情只要願意嘗試，還是辦得到的！

謝謝提出問題的各位網友！

結語

這本書在許多人的幫助之下才得以順利出版。
對於參與這個過程的所有人，我要致上由衷的感謝之意。

獲得這次機會的契機是我在 Twitter 上發表的「100 日背景講座」。
為了表達「畫背景其實沒有想像中困難喔」，我才開始推動這個企劃，能藉著出版這本書的機會向
更多人傳達我的理念，我的內心充滿感恩。

不論是什麼領域，「第一步」的門檻都很高，容易讓人感到挫折而萌生放棄的念頭。就算一開始很
興奮地提筆描繪腦中的點子，也有可能因為畫不好，最後半途而廢……曾經接觸繪圖的人一定都有
類似的經驗。

對於覺得背景的門檻很高的人，我想盡量降低門檻。
對於碰到瓶頸的人，我想提出幾條不同的路。
希望這本書多多少少可以幫助到努力學習畫畫的人。

就算一開始沒辦法抓到正確的透視，就算畫得不好，那也完全沒關係。
不要被規矩和順序束縛，從自己容易理解的方法開始嘗試就可以了。

希望大家能樂在其中，畫出許多作品後再挑戰稍微困難一點的課題。
覺得厭煩的時候，稍微繞個遠路也沒關係。
請不要忘了「享受熱愛的事物」，一起努力吧。

衷心感謝各位願意拿起這本書。
今後還請多多指教。

tomato

著者簡介	**tomato**

背景美術工作者、插畫家。

京都精華大學造型學科西畫專科畢。曾在動畫背景公司擔任短篇動畫的美術監督，之後以藝術總監的身分進入遊戲業界。現在為自由工作者，從事動畫、社群網路遊戲的背景與主視覺的繪製。

影像作品有「U-doki - UMK宮崎電視台開頭影片」、「Wimbledon　中央球場100周年動畫」等，負責繪製電視節目或紀念MV的背景。

另外也在社群網站上分享繪製背景的技術。

Twitter　@kiiroitomato33

pixiv　https://www.pixiv.net/users/30817746

sessa　https://sessa.me/@kiiroitomato33

裝　幀　宮下裕一

Special Thanks　Sさん、剣しろさん、結衣さん、ちりげむしさん、suyuさん

tomato-SENSEI TO TANOSHIKU MANABU HAIKEI NO KAKIKATA KOZA by tomato
Copyright © 2022 tomato
All rights reserved.
First published in Japan by Sotechsha Co., Ltd., Tokyo

This Traditional Chinese language edition is published by arrangement with Sotechsha Co., Ltd., Tokyo in care of Tuttle-Mori Agency, Inc., Tokyo.

從概念、構圖到完稿
大師級背景繪製技法講座

2023年4月1日初版第一刷發行

著　　者	tomato
譯　　者	王怡山
特約編輯	陳祐嘉
副 主 編	劉皓如
美術編輯	黃瀞瑢
發 行 人	若森稔雄
發 行 所	台灣東販股份有限公司
	＜地址＞台北市南京東路4段130號2F-1
	＜電話＞（02）2577-8878
	＜傳真＞（02）2577-8896
	＜網址＞http://www.tohan.com.tw
郵撥帳號	1405049-4
法律顧問	蕭雄淋律師
總 經 銷	聯合發行股份有限公司
	＜電話＞（02）2917-8022

國家圖書館出版品預行編目（CIP）資料

大師級背景繪製技法講座：從概念、構圖到完稿/tomato著；王怡山譯. -- 初版. -- 臺北市：臺灣東販股份有限公司, 2023.04
184面；18.2×23.2公分
ISBN 978-626-329-781-4(平裝)

1.CST: 插畫 2.CST: 繪畫技法

947.45　　　　　　　112002467

TOHAN